中国轻工业"十三五"规划教材

高等院校设计学通用教材

信息可视化设计

吴祐昕 李桐 编著

清华大学出版社

北京

内 容 简 介

本教材全面论述了信息可视化设计相关理论及设计技术工具，探究了视觉新语言在信息可视化设计上的应用，尤其是在面对复杂问题时，需要如何采集数据、如何清洗数据、如何架构信息层以及如何导引信息流。全书以用户理解为指向，遵循认识规律，探究了信息可视化的设计步骤和方法，对可视化设计哲学进行了进一步思考。可视化推动大数据对设计赋能：探索数据的审美属性，寻找视觉的社会属性。这使本书具有鲜明的教学性和实践意义，能够帮助企业、社会以建设性方式进行总结和预测，从而大大提升信息效能。

版权所有，侵权必究。举报：010-62782989，beiqinquan@tup.tsinghua.edu.cn。

图书在版编目（CIP）数据

信息可视化设计 / 吴祐昕，李桐编著. -- 北京：清华大学出版社，2025.4.
（高等院校设计学通用教材）. -- ISBN 978-7-302-68542-5
Ⅰ. J062
中国国家版本馆 CIP 数据核字第 20257K39S0 号

责任编辑：纪海虹
封面设计：胡雅欣　吴祐昕　李　桐
责任校对：王荣静
责任印制：杨　艳

出版发行：清华大学出版社
　　　　　网　　址：https://www.tup.com.cn, https://www.wqxuetang.com
　　　　　地　　址：北京清华大学学研大厦 A 座　　邮　编：100084
　　　　　社　总　机：010-83470000　　邮　购：010-62786544
　　　　　投稿与读者服务：010-62776969, c-service@tup.tsinghua.edu.cn
　　　　　质量反馈：010-62772015, zhiliang@tup.tsinghua.edu.cn
印 装 者：北京联兴盛业印刷股份有限公司
经　　销：全国新华书店
开　　本：185mm×260mm　　印　张：9.25　　字　数：246 千字
版　　次：2025 年 4 月第 1 版　　印　次：2025 年 4 月第 1 次印刷
定　　价：68.00 元

产品编号：100101-01

教材简介

欢迎探索《信息可视化设计》，这是一本将设计学、认知科学、数据科学和信息技术融为一体的前沿教材。本书不仅是信息可视化领域的指南，更是一座跨学科对话的桥梁，旨在培养学生在数字时代的核心竞争力。

第1章从信息可视化的哲学基础和美学原则出发，探讨技术如何塑造我们的世界观，以及设计思维如何引导我们发现问题、定义问题并创造解决方案。通过案例分析，展示了信息可视化如何成为沟通技术与人文的桥梁。

第2章通过深入数据的本质，讨论了数据、大数据和信息的语义差异，并探索了5V模型（Volume、Velocity、Variety、Veracity、Value）如何影响我们的信息处理方式。通过可视化的历史和动态可视化的应用，去揭示信息可视化如何成为理解复杂世界的关键工具。

第3章是技术与工具的创新工坊，教材不仅介绍了数据抓取和视觉新语言的构建，还探讨了如何利用最新的可视化工具来捕捉、分析和表达数据。关于版面设计和教学资源的讨论为学生提供了将理论应用于实践的平台。

第4章将信息图的五要素作为设计流程的核心，引导学生进行数据获取、研究和动态信息可视化的案例解析。本章强调了设计方法论的重要性，以及如何在信息可视化项目中实现创新和效率。

第5章通过一系列实践案例展示了信息可视化设计如何转化为解决现实世界问题的强大工具。从大数据到交互式设计，从知识平台到品牌传播，这些案例研究不仅展示了信息可视化的多样性，也强调了设计在塑造信息时代叙事中的关键作用。

《信息可视化设计》不仅是一本教材，还是一个实验室、一个工作坊，一个启发思考和创造的场域。在这里，我们不仅学习如何设计信息，更学习如何通过设计来理解世界。信息可视化设计作为一个多学科交叉的领域，为学生提供了一个理解和塑造数字世界的新视角。

前言

"I am everywhere"（信息无处不在）。——《超体》

这是一部很"新"的关于信息可视化设计的书！一是"新颖"，在编排逻辑上，创造性地从对信息及信息可视化的理解入手，以一个用户的角度慢慢导入，将信息可视化的背后及内部展现出来，注重科普价值。作为解决问题的有效手段，信息可视化设计通过可视化的方式让数据易于理解。二是"新鲜"，可视化案例和作品的选择注重原创，注重高度结合时代的"焦点"案例；三是"新锐"，在著作的内容撰写中，将理论与教学紧密结合，以课堂为"骨"，以教学成果为"肉"，呈现出一种很令人兴奋的状态，一种很新奇的感觉，最终作品大胆突破且富有想象力；四是"新奇"，一般谈及"信息可视化设计"，多半围绕技术实现手段，忽略了数据与人的关系，而注重信息社会属性的信息可视化使得作品格外迷人。

"信息可视化设计"一直致力于探索数据中的价值和意义，愿信息之美、信息之能可以通过这本书走向更多数据应用者。

目 录

1	第1章 信息可视化启蒙
1	1.1 可视化启蒙
2	1.1.1 关注技术野火
3	1.1.2 像哲人那般思考
5	1.1.3 用设计思维构筑设计风格（Design Style With Design Thinking）
7	1.2 数据的价值 Datawatch show 来自业界的观点分享
9	第2章 信息可视化设计概述
9	2.1 数据，大数据与信息
9	2.1.1 什么是数据
9	2.1.2 什么是大数据
11	2.1.3 大数据与 5V
16	2.1.4 什么是信息
17	2.1.5 信息图
17	2.2 什么是可视化
18	2.2.1 什么是可视化
19	2.2.2 可视化的作用
22	2.2.3 可视化的衡量标准
26	2.2.4 可视化发展简史
26	2.2.5 面向领域的可视化方法与技术数据
29	2.3 什么是动态可视化
29	2.3.1 动态可视化
29	2.3.2 信息可视化中的动态图形特征
31	2.3.3 动态可视化应用案例
34	2.4 信息可视化的广泛应用

35	2.4.1 地理信息可视化：《用一辆自行车点亮一座城》
35	2.4.2 飞行航线可视化：《空中的间谍》（*Spies in the Skies*）
36	2.4.3 工业生产流程可视化：《工业数字孪生》

39	第 3 章 信息可视化设计的技术和工具
39	3.1 数据抓取（八爪鱼）
39	3.1.1 功能介绍
41	3.1.2 界面介绍
45	3.1.3 采集模式与流程
48	3.2 视觉新语言
48	3.2.1 视觉新语言是什么
49	3.2.2 视觉新语言的构成
50	3.2.3 构建自己的视觉新语言
51	3.3 可视化工具（datawatch）
52	3.3.1 信息图可视化工具
57	3.3.2 大数据可视化工具
68	3.4 版面设计
72	3.5 可视化教学资源

75	第 4 章 信息可视化设计的步骤和方法
75	4.1 信息图的五要素
75	4.1.1 吸引眼球，令人心动
77	4.1.2 准确传达，信息明了
78	4.1.3 去粗取精，简单易懂
79	4.1.4 视线流动，构建时空
80	4.1.5 摒弃文字，以图释义
81	4.2 数据获取与数据研究
83	4.3 动态信息可视化案例解析
87	4.4 大数据可视化案例解析

95	第 5 章 信息可视化设计实践
95	5.1 设计 plus 大数据 = 须仰望的现实版盗梦空间
95	5.1.1 Virtual Depictions：San Francisco
96	5.1.2 Wind of Boston：Data Pain tings

97	5.1.3	WDCH Dreams
98	5.1.4	Archive Dreaming

- 98　5.2　深度理解"关系"——美团外卖的交互式可视化设计实践
- 98　　5.2.1　背景分析
- 103　　5.2.2　竞品分析
- 105　　5.2.3　餐饮外卖平台盈利痛点
- 105　　5.2.4　建议
- 106　5.3　用设计解决"问题"——B站泛知识平台的信息可视化设计实践
- 106　　5.3.1　泛知识内容行业整体分析
- 107　　5.3.2　从需求端分析行业发展趋势
- 109　　5.3.3　知识区于B站发展战略之地位
- 109　　5.3.4　竞品分析
- 112　　5.3.5　B站知识区流量变现方式
- 116　　5.3.6　导出策略
- 117　5.4　学会讲故事——斗鱼直播的品牌信息可视化
- 117　　5.4.1　背景分析
- 118　　5.4.2　产品调研
- 122　　5.4.3　竞品分析
- 124　　5.4.4　问题总结
- 124　　5.4.5　前瞻建议

- 127　图片索引
- 131　参考文献
- 133　后记
- 135　图片附录

第 1 章 信息可视化启蒙

1.1 可视化启蒙

信息无处不在。小到细胞、分子、原子等传达的信息，大到宇宙、黑洞等给人类带来的未解信息。当今社会，因为信息量的大而广，复杂性清晰可见。科技的飞速发展，也使信息变得更加复杂，信息技术将出现"网罗一切"的特征，人与网络直接错综复杂地连接，相互依存，信息技术覆盖人们全部生活，只要其中一个环节有变动，便会引起一系列的变动。但信息技术又能够被用来预测变动，各个信息的交错、变化形成一个个拉锯战。

数据可视化起源于 20 世纪 50 年代的计算机图形学，当时，人们利用计算机创建出了首批图形图表。那时候人们使用计算机创建图形图表，可视化提取出来的数据可以将数据的各种属性和变量呈现出来。随着计算机硬件的发展，人们欲创建更复杂且规模更大的数字模型，于是发展了数据采集设备和数据保存设备，此时，需要更高级的计算机图形学技术及方法来创建这些规模庞大的数据集。随着数据可视化平台的拓展、应用领域的增加、表现形式的不断变化，以及增加了诸如实时动态效果、用户交互使用等，数据可视化像所有新兴概念一样边界不断扩大。

信息本身可以无限复杂下去，设计师需要把一些复杂的、杂乱无章的信息进行整理归纳，让它们可以清晰地、有条理地以可视化的形式呈现出来，用最快的方式传达出去。信息可视化即把世界上无比复杂多变且难以理解的信息使用文字、图形、图表等各种信息组织方式重组原始信息以提高信息传递的效能，编辑信息内容，使之清晰、明确，能够被简化成人们轻易理解的过程。

1.1.1 关注技术野火

"整个商业领域都因为大数据而重新洗牌，一旦思维转变，数据就能巧妙地被用来激发新产品成型。"

——维克托·迈尔-舍恩伯格

世界已经迈入大数据（big data）时代。随着互联网、物联网、云计算等信息技术的迅猛发展，信息技术与人类世界政治、经济、军事、科研、生活等方方面面不断交叉融合，催生了超越以往任何年代的巨量数据，遍布世界各地的各种智能移动设备、传感器、电子商务网站、社交网络每时每刻都在生成类型各异的数据。截至2022年，全球数据产量增长为81.3ZB，复合年均增长率达24.6%（https://wap.seccw.com/Document/detail/id/20277.html）。大数据具有4V特征，即体量巨大（volume）、类型繁多（variety）、时效性高（velocity）及价值（value）高密度低，给人们带来了新的机遇与挑战。

从SGI（硅图）的首席科学家John R.Masey在1998年提出大数据概念，到大数据分析技术广泛应用于社会各个领域，如今再也没有人会怀疑大数据分析的力量，而且都在竞相利用大数据来增强企业的竞争力。目前，大数据分析行业仍处于快速发展的初期，每时每刻都有新的变化。从概念到应用、从结构化数据分析到非结构化数据分析，大数据分析技术在不断地进化，出现了"舆情分析—情感分析—预测分析"的变化。

"舆情"通常是指较多群众关于现实社会及社会中各种现象、问题所表达的信念、态度、意见和情绪表现的总和。简而言之，就是社会舆论和民情。一个严格定义是："舆情"是指在一定的社会空间内，围绕中介性社会事项的发生、发展和变化，作为主体的民众对作为客体的国家管理者产生和持有的社会态度。舆情主要指民众对社会各种具体事物的情绪、意见、价值判断和愿望等。例如，亚马逊上的用户对某商品的评论，商家可以根据用户的评论和反馈为用户提供定制化的服务，甚至可以预测用户的需求，从而达到更加准确的销售目的；再如，新浪微博上粉丝过万的大型零售商等，也可以根据用户发表的微博、微话题、签到地点为用户定制性地推送优惠及新品信息。这些看似庞大无规则的数据，包含着大量的用户标签及潜在的用户肖像，粉丝自身发布的微博含有大量的数据信息，这些信息包含用户的个人爱好、年龄阶段、近期想购买的款式，甚至是自己希望有的款式与功能等。

"情感分析"又可以叫作意见抽取、情感挖掘、主观分析，等等。例如，看完电影对电影好坏的评价、Google Product Search上面对产品属性的评价，并展示褒贬程度。通过推特（Twitter）上和民意调查得来的数据

进行对比，发现两者对消费者信心的统计结果有很大的相关性，相关度达到80%。同样，利用推特上的公众情绪预测股票，发现CLAM（平静）情绪的指数可以预测三天后道琼斯的指数。

"预测分析"是指使用历史数据、机器学习和人工智能来预测未来会发生什么。世界杯预测、高考预测、电影票房预测、流行病预测……在大数据时代，预测分析已经逐渐在商业社会中得到广泛应用。大数据预测分析技术也成为目前大数据领域最难的一个环节，不仅考验企业的大数据处理技术，更是对数据科学家提出了更高要求。虽然国内仍然在关注舆情分析，但国际上大数据分析的研究已经进入了一个全新的阶段，"预测分析"技术成为最具代表性的未来。

大数据中隐藏着的"广泛需求"是设计的重要来源——大数据带来的新型产品设计机会。例如，日本先进工业技术研究所的坐姿研究。越水重臣教授所做的研究是关于一个人的坐姿。他认为，当一个人坐着的时候，他的身形、姿势和重量分布都可以量化和数据化。他们的团队通过在汽车座椅下部安装360个压力传感器以测量人对椅子的压力方式，并采用0~256这个数值范围对其进行量化，这样就会产生独属于每个乘坐者的精准的数据资料。在实验中，这个系统能够通过人体对座位的压力差异识别出乘坐者的身份，准确率高达98%。当一个人的坐姿转化为数据之后，设计可以介入的点有什么呢？安全座椅设计、疲劳驾驶警示、自动刹车等都可以放到与"坐"相关的所有周边产品……

1.1.2 像哲人那般思考

数据（data）这个词在拉丁文里是"已知"的意思，也可以理解为"事实"。数据可视化是数据产品比较重要的能力。数据可视化已经遍布商业、金融、医学、社会学、政府等各个领域。为什么要将数据可视化？普及数据概念，这是数据产品的需要，海量数据无法直接分析，通过可视化可以更容易、更快速地获得想要的知识。阿里云的DataV针对不同人群落地了不同的数据可视化场景。数据产品所针对的人群是具有一定分析能力、业务理解深度的专业人员，在技术上以通用前端技术为主，强调图表绘制能力，要求数据的准确性，要求可视化展现方式，学习成本低；数据大屏所针对的人群是对数据背景有一定程度了解的受众，在技术上主要运用WebGL、Flash动画软件，性能稳定性要求高，强调视觉冲击和整体信息设计与硬件配合；数据传播所针对的人群是未知背景的普罗大众，技术方面主要是设计主导，信息图及视频实践案例较多，更偏话题性、趣味性。

阿里云发布全球首个一站式大数据平台"数加"，其中包含一款针对

中国县域经济的数据应用产品，能让每个县域的管理者实时了解区域的经济态势、产品特点、内需消费等关键数据的走势，为政府提供支持，堪称师爷——"郡县图治"（见图 1-1）。①Design Thinking（设计思维）：数据化≠数字化，数据化——把现象变成量化形式的过程；数字化——把模拟数据转化成 0 和 1 表示的二进制码。

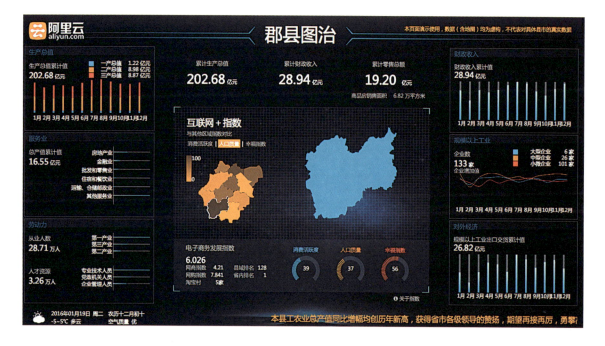

图 1-1　阿里云"郡县图治"

大数据带来了"强蝴蝶效应"，该效应是信息可视化设计的重要依据。蝴蝶效应（The Butterfly Effect）是指：20 世纪 70 年代，美国一个叫洛伦兹的气象学家在解释空气系统理论时说，亚马孙雨林一只蝴蝶翅膀偶尔振动，两周后也许就会引起美国得克萨斯州的一场龙卷风。它是指，初始条件十分微小的变化经过不断放大，对未来状态会造成巨大的影响。"强蝴蝶效应"作用在同一只蝴蝶上，也许两周后这只蝴蝶还会引起美国得克萨斯州的一场龙卷风，但是在这之前，人们了解大数据的预测结果后会全部迁移，而且所有的防灾措施都已经准备就绪了。大数据研究专家吴波先生提到，如果大数据成功预测并向大众发布社会的未来，这将严重削弱社会的人际博弈特征和内在的矛盾动力，进而酿造一边倒的趋势风暴，并直接摧毁其所涉及的许多价值领域，对人类将造成不可估量的损失。在商业领域方面，大数据会加快大企业形成垄断，因为只有大企业才有巨额资本支持自身的大数据库建设。如果任由大企业通过大数据形成垄断，这将大大减少人类社会的发展多样性。在社会学领域方面，大数据也可能会

① 周建丁. 数据可视化：基于阿里云 DataV 的"郡县图治"[EB/OL]（2016-01-22）[2024-06-05]. https://blog.csdn.net/happytofly/article/details/80121668

造成社会走向某一个极端。如今，大数据会催化人的某一个喜好和个性，比如，某个用户通过软件收看了某个题材的视频，随后大数据就会将更多的该题材的视频推送过来，大大减少该用户接触其他题材的视频的可能性，形成"信息茧房"，从而进一步形成思维固化。长此以往，正如吴波先生所说的，这个趋势风暴可能会摧毁更多的价值领域，打击社会的多样性发展，造成无法估计的损失。

换言之，大数据能帮助人类提前预测社会趋势，但也可能导致社会趋势改变自然节奏并演变成一场灾难。

可视化推动大数据对设计的赋能：探索数据的审美属性，寻找视觉的社会属性。机制、宏观、围观，人们可以对大数据展开无数创想……但很重要的一点是，可视化不是目的，可视化是手段，设计师应该考量的是可视化作品背后的社会属性，找到大数据对设计的"赋能"能力。

Design Thinking（设计思维）：为何会有爆款和网红？为何有"自动流行"？"友谊的小船"来自哪里？多样且丰富的设计美学能否做到让每个产品都独树一帜？电商时代的社会化和社区化有没有社会属性加持？《超体》是否总有一天会在人们身边出现？

1.1.3 用设计思维构筑设计风格（Design Style with Design Thinking）

具有实用价值的可视化作品不仅是创新十足的统计分析结果，或计算机算法的应用，还必须让使用者能够理解。这就需要一整套规范，包括颜色、形状、线条、层级和平面构成的视觉语言系统，就如同人类一直使用的字母表和字符一样，能更清晰、准确地传达信息。

——马特·伍尔曼

视觉新语言的构成要素：色彩、文字、图像、大小、形状、对比度、透明度、位置、方向、布局、比例、形态和含义……信息具有审美属性，人们的生活正被数据驱动着。如何用设计语言制作让人惊艳的界面、用直观的方式对复杂信息进行准确表达，对数据进行生动讲述是未来的机遇（Opportunity）。

拍信[①]，中国增长速度较快的视觉内容品牌，是国内领先的正版图片交易平台，足量高品质正版视频可满足各类企业和个人创作的需求，完美适应自媒体、广告、互联网等企业需求，是追求品质和实惠的不二选择。拍信抓住了国人越来越重视图片版权这个机会点，给重视版权的创作者创

① 拍信官网.https://www.paixin.com/

建了机会，为他们和有品质图片需求的人建立起一个高质量正版图片交易平台（见图1-2）。

图1-2　拍信——国内优质的数字创意内容平台

在新媒体环境中，无论是何身份、在何领域，将个人信息可视化、塑造个人品牌已经成为决胜于这个时代的重要一步。首先，要明确你的个人品牌传播的是什么样的内容，受用的人群又是哪些，这就像是新闻学中的基本问题3W：Who、What和Whom，用西方哲学三大终极问题翻译就是：我是谁？我从哪里来？我要到哪里去？每个人各有所长，选择擅长或热爱的事物将其品牌化，并对它进行准确定位。其次，要擅于利用新媒体，评估它能给自己带来多大的影响力。因为传播渠道就是一种手段，它的作用就是尽可能帮助自己制造的内容扩大声量，是自带传播属性的优质内容的一种辅助介质。根据自己想塑造的形象选择合适的渠道很重要，要依靠合适的新媒体建立自己的标签。

当设计师一直学习知识、输出知识时，就需要不断地进行资源互换，将人与人、资源与资源进行嫁接互换，在拥有自己的个人品牌之后，实现阶级跨越。变现，就是一种质变的结果。2017年，86岁的百雀羚脑洞大开，用一张全长427厘米、美感十足的长图惊艳了不少人（见图1-3）。[1]但随即，有自媒体质疑其实际带来的销售转化低，称截至5月11日中午12点，根据第三方监测平台数据粗算，微信平台总阅读量近3 000万，但"3 000万＋微信阅读转化却不到0.000 08"。但根据天猫发布的"2017双十一品牌销量排行榜"显示，美妆品牌排行榜中百雀羚位居第一。由此可见，变现的方式和时机不仅重要，变现的过程大都会需要一段时间。[2]

[1] 百雀羚推出一镜到底的神广告：化身一九三一美女特工 [EB/OL]（2017-05）[2024-06-05]. https://www.digitaling.com/projects/21630.html

[2] 梁欣萌. 知识经济时代个人品牌的打造 [J]. 国际公关, 2017, 78 (6): 68-69.

图 1-3 百雀羚——美妆品牌宣传长图

1.2 数据的价值 Datawatch show 来自业界的观点分享

Any Data, Delivered at the Speed of Business.

任何数据，任何速度，业务所至，分析所至。

——Datawatch

谷歌公司首席经济学家、美国加州大学伯克利分校的哈尔·瓦里安（Hal Varian）教授指出："数据正在变得无处不在、触手可及；而数据创造的真正价值，在于我们能否提供进一步的稀缺的附加服务。这种增值服务就是数据分析。"数据的背后隐藏着信息，而信息之中蕴含着知识和智慧。大数据作为具有潜在价值的原始数据资产，只有通过深入分析才能挖掘出所需的信息、知识及智慧。未来人们的决策将日益依赖大数据分析的

结果，而非单纯的经验和直觉。

"你眼前有一堆数据，但你却只能获得很少的信息。"这是 Datawatch 团队来自业界的观点分享。数据应用陷入"二无"的困境——无法抓住、无人问津和无法支持。无法抓住指数据讲究实效性，数据的价值会随时间的流失而下降；无人问津指 70% 的历史数据仅作留存备份；无法支持指 90% 的海量数据被闲置，技术不支持，无法被充分利用。如何发掘数据的最大价值？这里有一串数字，如何以最快的速度发现这些数字里有多少个"3"（见图 1-4）？是通过大小、形状、颜色、密度，还是通过分组、临近、动作、符号（文化特征的）来发现？

```
12817368756178976546984506985604982          12817368756178976546984506985604982
28676298098584582245098564589350984          8676298098584582245098564589350984
4509809658590910302099059595957725           509809658590910302099059595957725 3
3646750506789045678845789809821377           6467505067890456788457898098216 376
6548726649085609329496 8641                  548726649085609 32949686897
```

图 1-4 如何快速发现这些数字里有多少个"3"

可视化让思想变得更加迅速。面对可视化图表，人们的思维是迅速、自动、轻松、即时的，是一种生物本能和潜意识。而面对复杂的数字化文字，人们的思维是缓慢、有意识、需要有一定认知要求的，需要全神贯注，无法在运行多任务的情况下完成识别。如果把人的五感比作信息传输介质，视觉的速率是 1 250MB/s，触觉的速率是 125MB/s，听觉的速率是 12.5MB/s，即一幅图胜过千言万语。人类从外界获得的信息约有 80% 以上来自视觉系统，当大数据以直观的、可视化的图形形式展示在分析者面前时，分析者往往能够一眼洞悉数据背后隐藏的信息并转化成知识以及智慧。对于一个对大数据一窍不通的人来说，让数据实现可视化无非是对使用者了解大数据最方便快捷的方法了，这样一来，大数据可以更贴近用户的使用习惯和使用需求。

下面来看看历史上极具影响力的可视化案例。

1854 年伦敦暴发霍乱，10 天内有 500 人死去，但比死亡更加让人恐慌的是"未知"，当时人们对于医学知识了解甚少，所以人们不知道霍乱的源头和感染分布。流行病专家 John Snow 参与调查病源，他在绘有霍乱流行地区所有道路、房屋、饮用水机井等内容的 1∶6 500 比例尺地图上用黑杠标注死亡案例，最终地图"开口说话"，显示大街水龙头是传染源。这让更多的人快速了解了霍乱，还使公众意识到城市下水系统的重要性并采取切实行动。这是首次以地图为基础的空间分析，也是可视化分析的经典案例。

第 2 章 信息可视化设计概述

2.1 数据，大数据与信息

2050 年我们将迎来数据霸权的时代，无论是医疗领域、娱乐行业还是汽车领域，到处都是人工智能的身影，算法可以预测一切，算法可以自己迭代，算法可以替代我们进行决策。[1]

——尤瓦尔·赫拉利《今日简史》

2.1.1 什么是数据

数据（data），这个词在拉丁文里是"已知"的意思，也可以理解为"事实。"数据代表着对客观事物的性质、状态以及相互关系等的记载和描述，用于表示客观事物未经加工的原始素材。它是可识别的、抽象的符号。

2.1.2 什么是大数据

1980 年，世界著名未来学家、当今最具影响力的社会思想家之一的阿尔文·托夫勒（Alvin Toffler）在《第三次浪潮》中热情赞颂大数据，并称其为"第三次浪潮的华丽乐章"[2]。虽然"大数据"这一名词自 20 世纪便被人所提及，但论其真正发展，至当下炙手可热的状态，也不过十年之余。2009 年，"大数据"开始在互联网信息行业流行，2013 年大数据开始

[1] [以色列] 尤瓦尔·赫拉利. 今日简史：人类命运大议题 [M]. 林俊宏译，北京：中信出版社，2018.
[2] [美] 阿尔文·托夫勒. 第三次浪潮 [M]. 黄明坚译，北京：中信出版社，2006：6.

走向实践应用,而如今,美国互联网数据中心报告显示,网络上数据数量将以每年50%态势迅速递增。与现实所处世界相似,由数据构成的世界正在形成。

那么,究竟何为大数据?为何能产生如此大影响力?据麦肯锡全球研究所给出的定义:"大数据(big data),一种规模大到在获取、存储、管理、分析方面大大超出了传统数据库软件工具能力范围的数据集合。"综合来说,大数据即一个巨量的数据集合点,因可在其中挖掘有价值的信息而备受大家重视。人们在大规模数据的基础上可以做到的事情,在以往的小规模数据的基础上是难以完成的。大数据不但是人们获得新的认知、创造新的价值的源泉,还是改变商业市场、组织机构,以及政府与公民关系的方法。

大数据是互联网发展到现今阶段的一种表象或特征,在以云计算为代表的技术创新背景下,原本在小规模数据时代中很难收集和使用的数据开始容易被利用,通过各行各业的不断创新,大数据会逐步为人类创造更多的价值。

大数据的精髓在于在信息时代分析信息的三个转变,这些转变将改变人类看待数据并利用数据理解和重组社会的方法。将大数据分析得到的信息可视化能够帮助人们快速了解大数据挖掘出的相关关系。

第一个转变是,在大数据时代,人们能够分析更多的数据,甚至可以分析和某个现象相关的所有数据,而不再依赖于小数据规模时代的随机采样。19世纪以来,在面临大量数据的时候,社会都依赖于随机采样分析。随机采样分析虽然能够帮助人们使用更少的人力物力快速了解某个现象的现况,但是随机采样分析是信息缺乏时代和信息流通受限制的模拟数据时代的产物,其数据所表达的内容的准确性受采样的随机性和代表性所限制,从根本上来说难以代表"全体"。而高信息技术的发展带来的大数据能够利用此现象相关的一切数据,即真正意义上的"样本=全体",将数据的精确性提高到一个新的高度上,能够让人们发现一些以前样本中无法揭示的细节信息。

第二个转变是,在"样本=总体"的背景下,人们不再追求数据的精确度。但在处理数据量少的样本时,人们必须精准地量化数据。在某些方面,人们已经意识到了差别。例如,在小商店打烊的时候,会将收银台中的钱精确到"分"这个单位上。但是在面对计算国民生产总值的时候,人们并不会使用"分"这个单位。随着数据规模的扩大,对于精确度的要求相对会降低。这并不是说在任何时候都不再追求数据精确度,在针对小数据量和特定的事情时,追求精确性仍是可行的事情。但是在这个大数据时代,在拥有海量数据的情况下,人们不再需要对一个现象刨根问底,只要掌握大体的趋势即可。绝对的精准不是人们追求的首要目标。在研究大

数据的时候适当放弃微观层面上的精确度会让人们在宏观层面有更好的洞察力。因此，在进行信息可视化的同时，设计师需要从数据中适当放弃小的细节，从宏观去看待数据的发展趋势。

第三个转变系前两个转变促成的，即人们不再热衷于寻找因果关系。寻找数据中的因果关系是人类长久以来的习惯，但确定因果关系难度过大并且不一定是事实上的因果关系。而在大数据"样本＝总体"的海量数据背景下，人们无须在其中过多关注数据之间的因果关系，而是寻找在其中隐藏的相关关系。因为大数据本身就是代表总体，所以其数据也是准确反映了对象的当前情况。相关关系也许无法帮助人们了解这件事情为何发生，但是会告诉人们这件事情是正在发生的，是具有一定的意义所在的。在大多数时候，这些信息所揭示的相关关系比事情本身的缘由给人们的帮助更大，能够帮助人们发现许多以前没有意识到的两个不相干的事物中所内含的相关关系。如果设计师能够将这些数据进行可视化，能够帮助人们快速发现其中的相关关系，对于解决问题、发现问题的突破点有着极大的意义。

大数据现在已经在各行各业中广泛应用，能够帮助城市预防犯罪，实现智慧交通，提升紧急应急能力；大数据正在帮助医疗机构建立患者的疾病风险跟踪机制，帮助医药企业提升药品的临床使用效果，帮助艾滋病研究机构为患者提供定制的药物。大数据在我们生活中起到的作用远远超过人们的想象。

世界各国都开始将大数据研究作为国家战略的重点方向，IBM、Google、Facebook（现更名为 Meta）等国际数据资源巨头及国际学术界都对大数据的研究热情高涨。*Nature* 和 *Science* 等国际顶级学术期刊相继出版专刊来专门探讨对大数据的研究。2008 年 *Nature* 出版专刊 *Big Data*，介绍了海量数据带来的挑战。2011 年 *Science* 推出关于数据处理的专刊 *Dealing with data*，讨论了数据洪流（Data Deluge）所带来的挑战，其中特别指出，倘若能够更有效地组织和使用这些数据，人们将得到更多的机会发挥科学技术对社会发展的巨大推动作用。这些富有前瞻性的预测有效地推动了大数据研究的深入。

2.1.3 大数据与 5V

维克托·迈尔-舍恩伯格（Viktor Mayer-Schönberger），现任牛津大学网络学院互联网研究所治理与监管专业教授，拥有"大数据时代的预言家"及"业界最受尊重的发言人之一"等美誉。在与肯尼斯·库克耶（Kenneth Cukier）合作的书籍《大数据时代：生活、工作与思维的大变革》中，前瞻性地指出，大数据所带来的信息风暴正逐步改变人类的生

活、工作及思维方式，并开启一场巨大的社会转型。

不同于以往对数据分析采用的便捷方式——抽样调查法，新时代的大数据分析削弱了对因果关系的关注，而是将注意力集中到结果间的相关关系上，这对人类认知也提出了全新挑战。书中，教授将大数据特点总结为在全数据模式下样本等于总体、混杂性强、结果可信赖等几大方面，与 IBM 公司提出的"5V"原则（见图 2-1）——大量（Volume）、多样（Variety）、高速（Velocity）、价值（Value）与真实（Veracity）有一定相似度。下文将基于"5V"原则，对大数据特点进行解读，帮助大家揭开大数据的神秘面纱，以产生新的体悟。

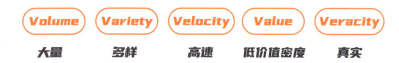

图 2-1　大数据"5V"原则

1. 大量（Volume）

"大数据"，首先在于数据规模大，包括数据采集、储存、计算的量大，目前一般指数据量超过 10TB 且呈持续增长趋势。数据规模越庞大，处理起来难度也会随之增加，但若对其进行持续挖掘，从数据中收获的价值也越高，这也是人们攻坚克难对其持续热衷的根本原因。

若大数据以 10TB 为起步大小，那 10TB 是什么概念？以手机流量为参考对象，感受数据的庞大。手机选取流量时常以 KB、MB、GB 为数据计量单位，它们之间的关系为：1MB=1 024KB，1GB=1 024MB。而 1TB=1 024GB。对于笔记本来说，最大容量也就是 1TB 数据量，却仅相当于大数据量起始数位的 1/10。比 TB 级还大的数据计量单位还有吗？有，而且还很多，1PB=1 024TB，1EB=1 024PB，1ZB=1 024EB，1YB=1 024ZB……人类已经无法感知这么大的数据量了。根据 HIS 数据预测，到 2025 年，全球物联网（IoT）连接设备的总安装量预计将达到 754.4 亿，这部分设备每天产生的数据量可想而知。

与小数据时代的随机采样相比，大数据的应用有何价值？维克托·迈尔－舍恩伯格教授在书中指出："虽然随机采样已取得巨大成功，成为了现代社会、现代测量领域的主心骨，但这只是一条捷径，是在不可收集和

分析全部数据情况下的选择，其本身有许多固有缺陷。"[①]他认为随机采样方法在很多方面皆有局限，如在考察子类别时，数据一旦细分下去，便大大增加结果错误率，即在宏观领域起到作用的方法在微观领域会失去作用。在书中，维克托·迈尔－舍恩伯格教授举了投票的例子：倘若有一份随机采样的调查结果是关于1 000人在下一次竞选时的投票一项，如果采样时足够随机，这份调查结果可能能够在3%的范围内显示全民的意向。但是这个误差是无法被准确量化的，如果将这个调查结果按性别、地域和收入进行细分，其结果是否会越来越不准确？用这些细分过后的结果是否能预测全民意愿？由此可见，采样过程中的偏见会影响预测结果。所以，随机采样需要严格地安排和执行，人们只能在采样数据中获取事先规划的问题和结果，而无法将其数据随意调用。

在大数据时代，大数据是指不用随机分析法，而是采用所有数据，对其进行分析。通过使用大数据分析所有的数据，人们得以探究研究对象的全貌——而不是像以往用随机抽样法来进行研究，因此不会造成任何数据的丢失，然后正确地考察其细节并进行新的分析，在任何角度和层面上使用大数据去验证新的假设和关系，从而从其中捕捉到前所未有的崭新事物。

大数据标志着人类在认知世界之路上向前迈了一大步，一切都在改变。通过随机采样获取数据的方式将渐渐远去，人类将迎来"样本＝总体"的新时代。

2. 多样（Variety）

大数据的多样性是指数据的种类和来源是多样化的，数据可以是结构化的、半结构化的及非结构化的，数据的呈现形式包括但不仅限于文本，还包括图像、视频、HTML 页面等。除此之外，多样性还可以指格式的不一致性。因为要达到格式一致，就需要在数据处理之前清洗数据。而在当下大数据背景下基本不可能实现。丰富的形式展现了数据的多样性与复杂性，也对数据的处理能力提出了更高的要求。

多样性离不开互联网技术发展。随着互联网由 Web1.0 向 Web2.0 迈进，用户不再被动地接受来自企业与品牌的单向信息输出，而是通过自由上传、发表原创信息，将信息传播主动权转移到自己手中。当下，国内外知名品牌十分重视从微博、微信、推特（Twitter）、脸书（Facebook）（已更名 Meta）等社交媒体中获取用户信息，并积极争取双向互动。用户与用户、用户与企业间的互动使网络数据量呈现爆炸式增长，这些数据内容丰富、形式多样、覆盖率广，为大数据的数据采集提供了更多材料。

① ［英］维克托·迈尔－舍恩伯格，肯尼斯·库克耶. 大数据时代：生活、工作与思维的大变革 [M]. 盛杨燕、周涛译，杭州：浙江人民出版社，2013：72-73.

追求多样性的同时，数据混杂性难以避免。维克托·迈尔-舍恩伯格教授认为，传统样本分析师难以容忍错误数据的存在，他们一生致力于研究如何避免错误的出现。但在数字化、网络化的21世纪，若仍然固守这种传统思维，则会错过重要内容。在样本分析中，数据有错误是致命的，会导致最终结果的巨大误差。但是在大数据时代，由于样本数量的极大增加，甚至达到总体的水平，其远远超过随机分析的样本的数据量能够抵消错误数据的影响，甚至可以提供更多的价值。在谷歌翻译的算法中，它并不像其他数据翻译库一样仔细翻译每句话，而是吸收网上能够收集到的所有翻译，不管是正确的还是错误的。这就使得谷歌翻译在自然语言翻译上有了重大突破，因为它拥有着庞大的数据库，它能够利用那些"正确的"和"错误的"数据来推演出英语单词组合在一起的可能性，从而压倒性地获得了自然的翻译结果。维克托·迈尔-舍恩伯格教授曾经强调："只有5%的数据是结构化且能适用于传统数据库的。如果不接受混乱，剩下95%的非结构化数据都无法被利用。只有接受不精确性，我们才能打开一扇从未涉足的世界的窗户！"[①]

的确，大数据正不断改变着传统认知，让人类接受混乱与不确定性，放下视野的狭隘，能进一步了解事物的全貌。

3. 高速（Velocity）

大数据的高速，既包括数据增长的迅速，也包括数据处理速度的快捷。

各行各业、每分每秒，数据都在呈现指数性爆炸式增长。在许多场景下，数据都具有时效性，如搜索引擎要在几秒内呈现出用户所需数据。时效性是指从信息源发送信息后经过接收、加工、传递、利用的时间间隔及其效率。时间间隔越短，使用信息越及时，使用程度越高，时效性越强（见图2-2）。一般来说，越新颖、越及时的信息，其价值越高。

企业或系统在面对快速增长的海量数据时，必须要高速处理，快速响应。如果企业采集到的数据不经过流转，最终会过期作废。客户的体验在分秒级别，海量的数据，带来的第一个问题就是大大延长了各类报表生成时间，数据在1秒内得不到流转处理，就会给客户带来较差的使用体验。若企业的数据处理软件达不到"秒"处理，所带来的商业价值就会大打折扣。

以上这些现实要求催生了新的数据库设计的诞生。传统的数据库设计要求在不同的时间提供一致的结果，而这一步骤随着数据的大量增加和用户的数量激增，系统的一致性难以保持。因为大的数据库并不是把所有

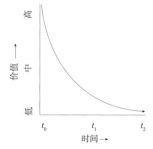

图2-2 数据的时间与价值关系图

① [英]维克托·迈尔-舍恩伯格，肯尼斯·库克耶. 大数据时代：生活、工作与思维的大变革[M]. 盛杨燕、周涛译，杭州：浙江人民出版社，2013：91-92.

的数据都固定在同一个地方，而是分散在不同的硬盘中。而传统的数据库会等待所有地方的数据库都更新完毕才会更新提供的数据，此算法在数据量庞大的情况下已经不适用了，因为它大大增加了运行等待的时间。而对于大数据而言，其数据库的设计需要接受混乱和多样性，从而使得它能够接受"错误"，给出的结果相对并不会那么精确。但是，大数据的数据库效率更高，对于不要求精确度的任务，它的速度远远超过传统的数据库。例如，信用卡公司 VISA 使用的 Hadoop 系统能够将处理两年内的 730 亿单交易的所需时间从一个月缩减至仅仅 13 分钟，这对于追求效率的商业来说具有很大的价值。

4. 低价值密度（Value）

大数据的低价值密度性是指在海量的数据源中，真正有价值的数据少之又少，许多数据可能是错误的，是不完整的，是无法利用的。总体而言，有价值的数据占据数据总量的密度极低，提炼数据好比浪里淘沙，但是其庞大的数据量能够抵消错误数据的影响。ZestFinance 能够帮助决策者判断是否应该向某些有不良信用记录的人提供小额短期贷款，而在这家公司的数据库中，没有一个人的信息是齐全的，总有大量的数据损失。它创建用来记录客户的信息矩阵是难以想象得稀疏，充满了数据的空洞。但是 ZestFinance 通过这个数据库，它的贷款拖欠率比行业平均水平还要低三分之一左右。

数据的格式是多样化的，如文字、图片、视频、音频、地理位置信息等，可以是不同的数据类别，也可以有不同的来源，如传感器、互联网。首先，用户是一个复杂的个体，单一的行为数据是不足以描述用户的各种行为，多元化的信息采集处理就像拼图一样，逐渐勾勒出用户身体的骨架，增添上血肉。比如，用户在淘宝、京东进行购物时，频繁地搜索浏览某些商品，大数据就会采集数据并从中收集有价值的信息，同时也会对用户的消费行为进行分析，建立用户的消费画像，从而帮助大数据精准推送用户可能喜欢的商品。以上这些大数据赋能用户体验的模式能够让 App 越来越懂用户的需求。

大数据未来会渗透在很多领域，如大数据与云计算、机器学习与人工智能、物联网、区块链等。

5. 真实性（Veracity）

大数据的真实性是指数据的准确度和可信赖度，代表数据的质量。

在可视化中，数据本身的真实性将直接导致可视化结果巨大差异，因此在可视化制作时，明确源数据的准确性是设计师的关注点之一。美国乔治亚大学数据分析与创新教授 Subhashish Samaddar 表示："一旦数据分析中存在缺失与偏见，经验不足之人很可能会上当受骗。"因此在商业决策中，商业数据库可视化图表作为重要参考对象，需要严格把控数据选择

时可能出现的隐瞒异常数据或数据造假等情况（见图2-3）。如金融投资中的小、微错误，都可能对结论分析产生不可估量的灾难性后果。

2.1.4 什么是信息

创建宇宙万物的最基本的单位就是信息。

信息是事物及其属性标识的集合，是物质、能量及其属性的标识。信息是确定性的增加，即肯定性的确认。信息和数据这两个概念有着密切的关系，简而言之，数据经过加工处理后就成为信息。用户对信息的获取需要对数据背景进行一定的解读。而数据背景为接收者对目标数据的信息准备，即对数据的含义和其符号的指向意义有一定的了解后，就可以获得其内含的信息。

如今信息定义有过多过泛之势，多把解释当成定义。因此，信息的定义需要规范化、标准化地瘦身。"属加种差"的界定是信息定义的标准化模式。按照"定义"的标准，建立信息定义；遵照"定义"的概念制定"信息定义"，不将"信息解释"误当"定义"。

"信息"一词是英语、法语、德语和西班牙语中的"information"，日语中的"情报"，台湾地区的"资讯"和中国古代的"消息"。作为科学术语，它首先出现在哈特莱（R.V.Hartley）撰写的《信息传播》一文中。在20世纪40年代，信息创始人香农（C.E.Shannon）也给出了明确的信息定义。从那时起，许多研究人员对各自的研究领域给出了不同的定义。

图2-4中，将不同领域专家对"信息"的阐释进行了分类。可以看到，"信息"的内涵在不同学科、不同时代均有不同定义。作为一个与时俱进的词汇，它的内容仍在不断丰富，持续更新。人们应该保持一种开放心态，通过结合不同学科背景，尝试理解"信息"与该学科之间的联系。

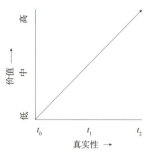

图2-3 数据的真实性与其价值关系

图2-4 "信息"的定义

2.1.5 信息图

信息图（infographic）是单词"information"与"graphics"的结合，指将复杂信息通过图像方式清晰直观地传达给读者，其样式一般包含六大类：表格、图表、图形符号、统计图、图解与地图。

信息图介于传统广告海报和数据可视化两者之间。一方面，它基于数据，让它所传递的信息比传统广告海报更让人信服；另一方面，它注重美观和趣味，比数据可视化来得活泼，更容易被大众接受。正是因为这些特质，再加上在线社交媒体惊人的传播速度，让信息图开始广泛应用于报纸、杂志、电视节目上。这两张图分别展示了美国跨种族婚姻的分布情况和希腊人均GDP随时间的变化趋势，体现了信息图表在不同领域中的实际应用，从社会现象到经济数据，为项目经理、设计师、数据分析师和程序员等专业人员提供了直观的数据解读和分析工具（见图2-5、图2-6）。

图2-5 Mona Chalabi《美国跨种族婚姻可视化》[1]（左）

图2-6 Mona Chalabi《希腊人均GDP可视化》[2]（右）

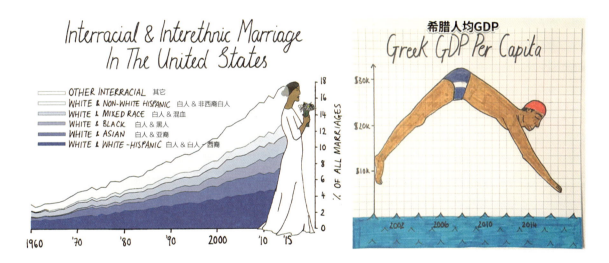

2.2 什么是可视化

图表世界充满魔法。一条曲线可以显示一瞬间的全部情况——人类历史汇总的流行病情况、恐慌趋势，或者繁荣时代。仅仅一条曲线就能让我们明白，激发我们的想象力，让事情变得有说服力。

——Henry D. Hubbard

[1] 琢磨琢磨 ZOMOZOMO. "不会作图"的记者却画出了画风清奇的信息图 [EB/OL]. （2019-05-29）[2024-06-05]. https://zhuanlan.zhihu.com/p/61988482

[2] 琢磨琢磨 ZOMOZOMO. "不会作图"的记者却画出了画风清奇的信息图 [EB/OL]. （2019-05-29）[2024-06-05]. https://zhuanlan.zhihu.com/p/61988482

2.2.1 什么是可视化

人眼是一个高宽带的巨量视觉信号输入并行的处理器，最高宽带为每秒 100 MB，具有很强的模式识别能力，对可视符号的感知速度比数字或文本快多个数量级，并且大量的视觉信息处理发生在潜意识阶段。视觉是获取信息最重要的通道之一，超过一半以上的人脑功能用作视觉的感知，其中包含解码可视信息、高层次可视信息处理和思考视觉符号等方面。

在英语中，可视化可对应一组英文词汇，分别是"Visualize"与"Visualization"。"Visualize"为动词，意为"生成符合人类感知的图像"，可理解为通过可视元素传递信息。"Visualization"意为"表达使某物、某事可见的动作或事实"，既指对某个原本不可见的事物在人的大脑中形成一幅可感知的心理图片的过程或能力，也可用于表达对某目标进行可视化的结果，即一帧图像或动画。

在计算机学科分类中，对可视化有明确定义，即"利用人眼的感知能力对数据进行交互的可视表达，以增强认知的技术为可视化"。它的最大优势在于，将不可见或难以直接显示的数据转化为可感知的图形、符号、颜色、纹理等，从而增强数据识别的效率，快速有效地传递信息（见图 2-7）。

可视化起源于 1960 年计算机图形学，那时候人们使用计算机创建图形图表，可视化提取出来的数据可以将数据的各种属性和变量呈现出来。随着计算机硬件的发展，人们创建了更复杂、规模更大的数字模型，于是

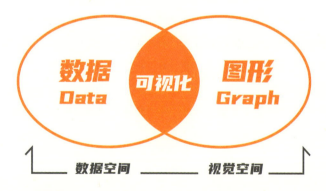

图 2-7 何光威《数据可视化领域模型》

发展了数据采集设备和数据保存设备,此时,需要更高级的计算机图形学技术及方法来创建这些规模庞大的数据库。

随着数据可视化平台的拓展、应用领域的增加、表现形式的不断变化,以及增加了诸如实时动态效果、用户交互使用等,数据可视化像所有新兴概念一样边界不断被扩大。

如今,数据可视化在大数据的研究、开发领域,都发挥着举足轻重的作用。大数据的发展,让我们从数据中逐渐探索人类复杂行为模式下的逻辑,通过对数据分析,可以更科学、全面地了解社会现状,预测未来。数据可视化立足于数据,又对数据进行延伸、发展,它不仅是炫目的图表、新颖的技术,还是对现实世界的抽象表达,运用视觉语言传递信息,向人们讲述数据背后丰富多彩的故事。

2.2.2 可视化的作用

当下,可视化由于表现形式和场景丰富、展现方式灵活多样等优势,在各个领域被广泛使用,不论在学术研究、商业分析还是医疗等领域,皆对行业发展起到促进作用。同时,可视化在全新领域的应用也不断扩展自身内涵,进行自我突破,使工具本身变得全能与优质。

可视化通过数据的视觉化展示,帮助人们直观理解数据间的关系,观察事物的演化趋势;通过总结或积聚数据对数据进行存档与汇整;通过持续探索数据内涵,寻找更多真相与真理,传承人类知识。Robert Cordray 曾发表文章 *7 Benefits of Data Visualization*①,将数据可视化优势归纳为七个方向,它们分别是:帮助业务领导者更快理解并处理信息;以建设性方式讨论结果;帮助用户理解运营与整体业务间的连接;发现感受社会发展新趋势;与数据间实现交互、创建新讨论;吸引大家集思广益;提高机器学习能力。在 Robert Cordray 文章基础上,可从宏观角度入手,由浅入深将其作用归纳为以下三点(见图 2-8)。

图 2-8 可视化作用

1. 一图胜千言

俗话说:"百闻不如一见""一图胜千言"。的确,人类对世界的认知与表达从图像开始。在人类文字诞生前的漫长历史河流中,人类只有图像识别记忆能力,而非文字使用能力。

① https://dzone.com/articles/6-ways-data-visualization-can-change-your-company.

大脑构造也决定了我们对图像的敏感更强。① 如图2-9所示，大脑有具体的功能分区，相对于其他感觉系统而言，与视觉信息处理相关区域占大脑中的统治地位，因此，识别图像并记忆的能力，可以说是一种与生俱来的本能。

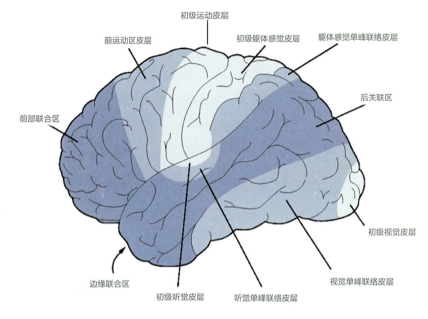

图2-9 "我眼中的世界"：联合皮层区的认知加工

据研究发现，人们对文字信息的处理是一个循序渐进的阶段，但处理图片信息时，人脑可保持同步。阅读一篇文章以后，大部分人只能记住其20%，而浏览报纸时，99%信息会被自动过滤，只留下为数不多的图片信息与主标题内容。为了展示大脑与图像识别及记忆之间的联系与背后原因，NeoMam工作室制作了系列关于"为何大脑喜欢视觉图表"的可视化图片②（见图2-10），用友好而直观的方式清晰地展示其中的科学原理。

2. 化繁为简

数据是一切分析的前提，但没有经过整理分析的数据并没有价值。如果将密密麻麻、纷繁复杂的数据置于普通人面前，想必也十分头疼、手足无措吧。

数据可视化的出现，让大数据分析结果更有价值与意义。"数据分析的任务通常包括定位、识别、区分、分类、聚类、分布、排列、比较、内外连接比较、关联、关系等。"③ 用可视化方式，将分析结果呈现给用户将会直接提升用户对信息的认知效率，且可引导用户从可视化图表中继续分

① 谷雨."我眼中的世界"：联合皮层区的认知加工[EB/OL]（2018-03-29）[2024-06-05]. https://zhuanlan.zhihu.com/p/35059091

② 数据分析.为何大脑喜欢视觉图表[EB/OL]（2018-02-22）[2024-06-05]. https://www.sohu.com/a/223466493_197042

③ 陈为.数据可视化[M].北京：电子工业出版社，2013：12.

析与推理出有效信息。这种将信息可视化的方式，大大降低了信息理解的复杂度，突破了常规统计分析法的局限性。

可视化图表设计过程，即信息图可视化过程。它通过对信息的反复提炼、总结，使可视化结果既包含了数据化的特征，又简洁易懂。

可视化作为一种工具，正帮助越来越多企业从浩如烟海的复杂数据中整理思绪、化繁为简，帮助决策任务更加有效，从而转化为真正财富。Robert Cordray 提出，在企业中，可视化帮助管理人员用建设性方式讨论结果。一般情况下，员工向上级提交业务报告时，多为规范化文档，包括静态表格等图表。这些图表将展示核心侧重于文本内容或数据方面，使文档看上去过于详细与复杂，以至于公司高层并没有精力记住这些内容。对他们来说，若用可视化工具中的简单图形表现那些复杂图形，将更加简洁清晰，一目了然，便于记忆（见图 2-10）。

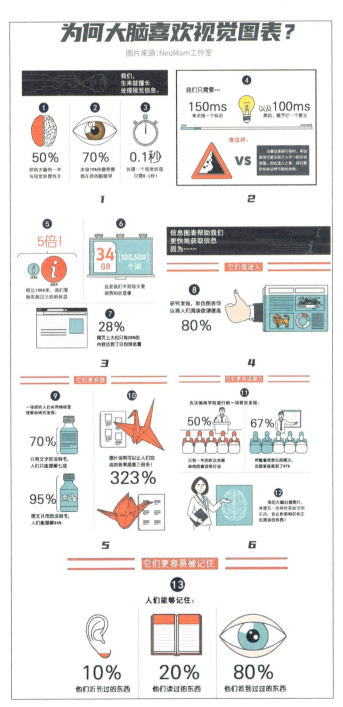

图 2-10 NeoMam《为何大脑喜欢视觉图表？》

3. 实时交互

可视化的实时交互特性包含实时性与交互性两大特点。

"实时性"主要指依托于如今的高速网络与大数据背景，为企业带来了及时风险提示与预警，特别是在类似监控等需要快速决策场景下，数据的时效性变得更为重要；"交互性"指大数据可视化允许用户自主选择、订阅感兴趣的内容，也可通过改变数据的展示形式更好地鼓励、促进用户与数据之间产生互动。

疫情期间，各类可实时更新感染人数及其详细信息的可视化图表纷纷涌现。它们的出现，不但增加了人们对疫情的关注度，而且也帮助人们在第一时间获取疫情动态，其中包括了解疫情地图中的累计确诊、现有确诊、治愈人数、死亡人数，以及国内外疫情发展趋势等信息。此后，随着复工复产全面推进，可视化通过对企业内员工健康打卡

或线上行程记录等内容采集，形成实时可视化图表，完成每位员工的健康追踪流程，助力企业复工复产。

2.2.3 可视化的衡量标准

如何判断一张可视化作品设计合理且具有价值？不妨试试"真、善、美、简"法则来快速判断图表的优劣（见图2-11）。

真实性 指是否正确地反映了数据的本质，以及对所反映的事物和规律有无正确的感受和认识

倾向性 即信息可视化所表达的意象对于社会或是人类所生活的环境影响与意义

艺术性 合理、节制地将视觉图案与数据内容相结合，让实用性与美感并存，才会更深得人心

必要性 去粗取精，简单易懂，在庞杂的信息群中，筛选出其核心内容与必要性信息

图2-11 可视化衡量标准

1. 真

真，代表可视化内容的真实性，指图表能否客观反映数据的内容，展现数据的本质，以及对所反映的事物与规律有正确的认知与表达。

数据可视化之真是基石。例如，在医学研究领域，数据可视化可以通过可视化不同形态的医学影像、化学检验、电生理信号、过往病史等，帮助医生了解病情发展、病灶区域，甚至拟定治疗方案（见图2-12）。

2. 善

善，表示倾向性与设计内涵，即信息可视化所表达的意象对于社会或是人类所生活的环境的影响与意义。Tamara Munzner是来自加拿大的数据可视化专家，她曾表示：可视化的终极目标，在于帮助公众理解自然环境现状与人类社会发展情况，同时助力政府实现职能部门运行的透明。

图2-13是CNN为COP17（联合国气候变化框架公约第17次全体缔约方会议）制作的、呼吁人们关注绿色生活的交互专题站点。站点选择以推

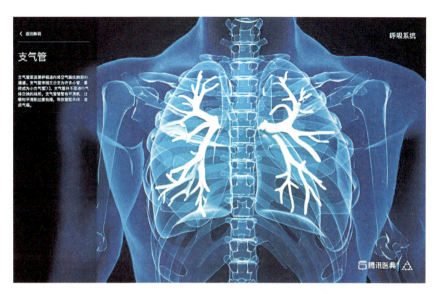

图 2-12 呼吸系统可视化[1]

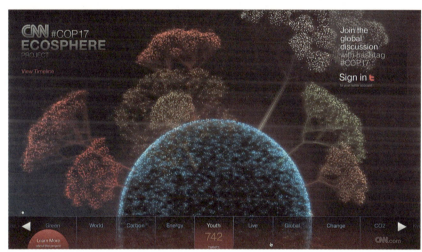

图 2-13
CNN ECOSPHERE[2]

特为媒介,使用 WebGL 搭建,抓取了推特上所有带有 #COP17 标签的讨论,并将数据转换成大树形态。依据不同讨论主题,在站点中形成不同形态、色彩斑斓的"电子树",展现了网友们对峰会的关注与气候问题的重视。

3. 美

美,即可视化的艺术性。随着数据指数级增长与技术的日趋成熟,人们对可视化的美学标准提出了越来越多的要求。可视化之美包含了不同层面。

首先,在"真"标准基础上,选择与数据分析内容相符的展示手段。可视化是一种数据表达方式与手段,不是最终目的。合理、节制地将视觉图案与数据内容相结合,让实用性与美感并存,才会深得人心。

[1] 呼吸可视化系统. https://baike.qq.com

[2] http://www.cnn-ecosphere.com

其次，在以往可视化图表基础上，有"扬"有"弃"。当代设计师与艺术家们越来越敢于突破以往束缚，用创造性方式展现数据，让当下的可视化变得更有冲击力与时代感（见图2-14）。

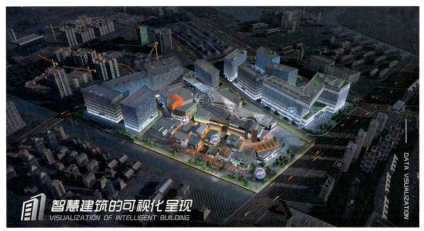

图2-14　光启元《智慧建筑的可视化呈现》[①]

纵观历史，随着人们接受并习惯了一种新的发明后，接下来就是对其进行一步步的优化和美化，以配合时代的要求。数据可视化也是如此，因为它正在变得司空见惯，良好的阅读体验和视觉表现将成为其与竞品所区分的特征之一（见图2-15）。

4. 简

简，指去粗取精，简单易懂。这里的"简"既包含对数据的筛选分类，也包含对图形设计的简洁明了。在数据可视化制作过程中，面对庞杂的信息群是难以避免的。那么应如何做到化繁为简呢？

首先需要掌握可视化的流程与步骤，它像一条流水线将数据与图形紧密连接在一起，同时，每个步骤之间相互作用、相互影响。可视化的基

[①] 光启元行业研究院.智能建筑可视化系统[EB/OL]（2020）[2024-06-05]. https://www.zcool.com.cn/work/ZNDQ4NzMwMDA=.html

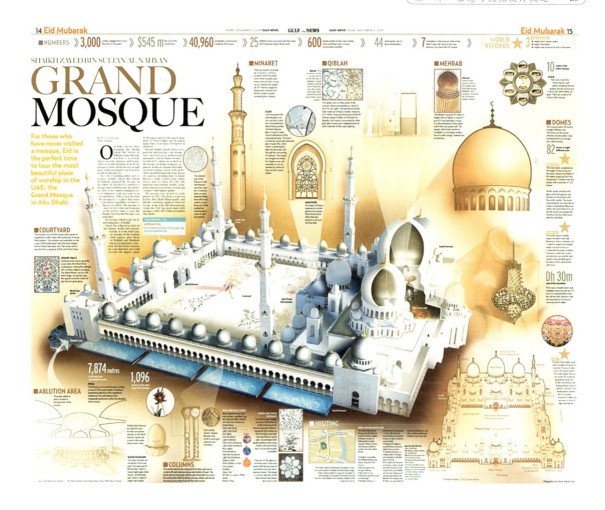

图 2-15 阿布扎比大清真寺可视化图[1]

本流程可分为六个步骤:确定分析目标、收集数据、数据处理、数据分析、可视化呈现、结论建议。数据之"简"过程,指从确定目标、收集处理数据到分析数据过程。其中数据分析是可视化流程的核心,需要将数据进行全面且科学的分析,联系多个维度,根据类型敲定不同的分析思路,对应各个行业,等等。下一步,继续筛选确定数据中最核心、必要性的内容,用于进行下一步的数据展示。

设计表达之"简",指可视化的呈现清晰、准确,又具审美效果。做到简明清晰的视觉效果可不容易,它不仅是元素的简化,还需要对信息进行合理分类、组合、删减、隐藏,高效地向用户传递有用的信息,更进一步地提升用户的视觉体验可用性、易用性等。

下面通过伦敦地铁图在 1935—1946 年局部升级演化,[2] 为大家展示图形如何从繁复一步步变得更符合人们的阅读习惯(见图 2-16)。

① 镭拓.迪拜大清真寺导视图 [EB/OL](2010-05-27)[2024-06-05]. http://m.ratuo.com/websitezt/webdesign/22231.html

② 伦敦地铁路线图进化过程 [EB/OL](2015-08-19)[2024-06-05]. https://mt.sohu.com/20150819/n419225615.shtml

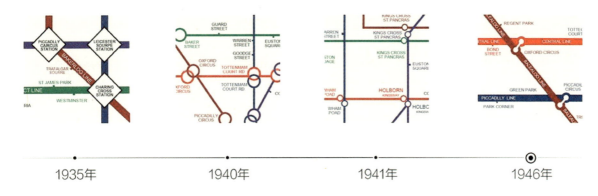

图 2-16　伦敦地铁路线图进化过程

在 1935—1946 年，伦敦地铁路线图屡次改版，在细节表达上做了多次调整与尝试。哈利贝克发明的伦敦路线图，很多关于信息可视化的书籍都引用过，并且介绍过它的设计思路。日本著名信息图设计师木村博之发现哈利贝克的路线图设计也有其摸索过的痕迹：1935 年的换乘站点是方块表示的，车站的名字要容纳在其中，其对于字体的大小有限制，因此降低了可读性；到了 1940 年，不同线路的换乘站是用嵌套的环来表示的，但是其旁边会同时显示两条线路上的该换乘站的名称，这就造成了重复；在 1941 年的版本中，将嵌套圆改成了外切圆，使得地图更加清晰，但是其中换乘站的名称还是重复的；1946 年将外切圆通过白线连接起来，使得其换乘站更容易识别，并且将重复的站名改为了只标记一次，这就去除了多余的信息。

总而言之，相较于 1935 年的路线图，1946 年的版本线条与排版方式更加简洁明快，整体视觉感知与识别速度更优秀，也为如今地铁路线图可视化打下了良好基础。在可视化过程中，需时刻坚持以人为本的理念，怀着同理心，从用户角度出发，认真审视设计的每个细节，做出更多有益社会的、创新的设计。

2.2.4　可视化发展简史

可视化发展史与测量、绘画、人类现代文明的启蒙和科技的发展一脉相承。在地图、科学与工程制图、统计图表中，可视化理念与技术已经应用和发展了数百年。下面通过图 2-17 为大家展示数据可视化的发展之路。

2.2.5　面向领域的可视化方法与技术数据

可视化是一个充满活力且不断发展的多模式、跨学科领域，在与其他学科的不断结合中，变得更加实用且形式丰富。

图 2-17 数据可视化发展历程研究[1]

[1] 雷婉婧. 数据可视化发展历程研究

随着计算技术、图形学技术的迅速发展，从传统的航空、医学、气象等领域，到如今蓬勃发展的大科学、大工程、大安全、互联网与社交媒体、物联网与智慧城市五大领域，乃至金融、商业、通信领域，可视化皆有广泛应用。

图 2-18 为大家展示了可视化在不同领域中的应用情况。

 生命科学可视化 　面向生物科学、生物信息学、基础医学、转化医学、临床医学等一系列生命科学探索与时间种产生的数据可视化方法(本质：科学可视化)

 表意性可视化 　以抽象、艺术、示意性的手法阐明、揭示科技领域的可视化方法。在数据爆炸时代，其重点从采集的数据出发，以传神、跨越语言障碍的艺术表达能力展现数据特征

 产品可视化 　主要研究地理信息技术，包括建立真实物理世界基础上的自然性和社会性事物及其变化规律

 教育可视化 　主要通过计算机模拟仿真生成易于理解的图像、视频或者动画，用于面向公共教育和传播信息、知识、理念及方法

 系统可视化 　在可视化基本算法中融合了叙事性清洁、可视化组建和视觉效果等元素，用于解释和阐明复杂系统的运行与原理，传播科学知识(综合系统理论、控制理论等)

 商业智能可视化 　又成为商业智能，专门研究商业数据等智能可视化，以增强用户对数据等的理解能力

 知识可视化 　采用可视化表现与传播知识。其可视化形式包括素描、图表、图像、物件、交互可视化、信息可视化应用以及叙事型可视化

图 2-18　可视化"+"

2.3 什么是动态可视化

2.3.1 动态可视化

信息可视化是"利用计算机支撑的、交互的、对抽象数据的可视表示来增强人们对这些信息的认知"的方法与技术,它的发展为研究人员挖掘和理解数据提供了强大手段。但在这个信息数量呈几何级增长的时代中,数据类型也在迅速增加,仅通过静态可视化展现的数据分析方式已较难满足当代数据探索需求。因此,为适应更广受众与更多样数据分析需求,动态可视化技术应运而生。

相较于静态可视化,动态可视化技术通过数字媒介,容易与受众达成双向互动。动态图形作为静态图形的延伸,通过增加时间概念,尝试与用户进行交互,同时,利用部分可控部件逐步引导用户进行数据探索,从而提高数据应用价值。

动态可视化运用兼具动感与视觉冲击力的视觉元素,易快速吸引用户眼球,唤起人们情感反应,弥补了静态图像的灵活性不足、视觉分析薄弱、图像呈现完整性不足等弊端。

2.3.2 信息可视化中的动态图形特征

数字媒介中的动态图形依托于现代计算机与网络信息技术而来,具有强烈的时代性。与过去在大众媒介中所应用的静态图形相比,动态图形在样式设计、表现手法、载体方式上,都与以往有很大差别。其主要表现出以下三点特征:

1. 互动性

静态可视化一大缺陷在于限制了用户与可视化工具之间的交互性。当代数字媒介工具的用户已不是传统意义上的信息单向接受者,他们享受并希望拥有更多参与感与选择权。动态可视化则可利用双向互动的特性给予用户更大的自主空间,帮助人们特别是非专业领域的用户便捷获取信息,并主动参与到信息互动中,提高数据的利用价值(见图2-19)。

2. 立体化

按照图形立体程度划分,可将动态图形立体度分为三类:二维平面图像、二维图形仿三维化表现(二维图形仿三维化,指在二维图形基础上加入明暗关系使之形成立体感与空间感,营造出类似三维效果,但非3D建模)与三维图形。与二维平面图相比,动态图形基于3D和动效等技术,通过对真实物理效果的模拟,展现物体更多质感与细节,从而将要传达的内容更清晰地展现给用户。

图 2-19 VR 动态可视化展示①

立体化与动态化的"强强联合"所形成的可视化图像，无论从信息传达还是用户体验角度，都呈现给人更佳的视觉效果与媒介感染力（见图 2-20）。通过设计表现维度的扩展，从视觉层面上丰富了动态符号应用可能性。

图 2-20 杭州城市数据可视化：数据时代的商业与人文②

① 学汇网.VR 原型的快速制作 [EB/OL]（2017-07-10）[2024-06-05]. http://www.xuehui.com/live/159

② 三鱼先生.杭州城市数据可视化：数据时代的商业与人文 [EB/OL]（2019）[2024-06-05]. https://www.zcool.com.cn/article/ZODI4NDIw.html

3. 跳跃性

"跳跃性"指动态化图形利用新媒体技术,在原图像基础上增加了形状、色彩、大小等一系列变化,从而给用户带来富有节奏感与动感的视觉体验,并呈现出一种灵活、新颖、刺激的视觉表达效果(见图2-21)。

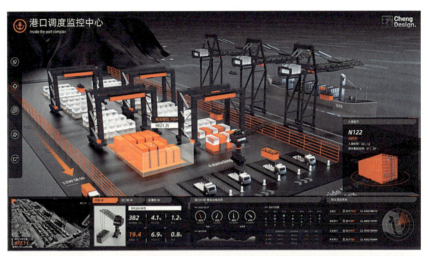

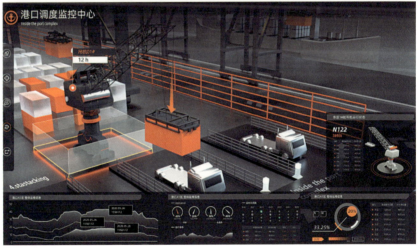

图2-21 港口调度监控中心:数据可视化[①]

相较静态化信息传播与图形设计,动态化图像更容易吸引大众注意力,也更具艺术感染力,会给用户带来前所未有的感官体验,并加强用户对数据的感知能力。

2.3.3 动态可视化应用案例

1. 美国枪击死亡人数(U.S. Gun Deaths)

美国枪击死亡人数案例用动态可视化方式展现了美国枪击案对人类

① ChengDesign. 港口调度监控中心:数据可视化[EB/OL](2021)[2024-06-05]. https://www.zcool.com.cn/work/ZNDU2MDQwNDg=.html

生命产生的巨大威胁。在动态图中，浅灰色线条代表此人原可活到的年龄，亮橘色部分表示此人不幸丧命于枪击案时的年龄（见图 2-22）。

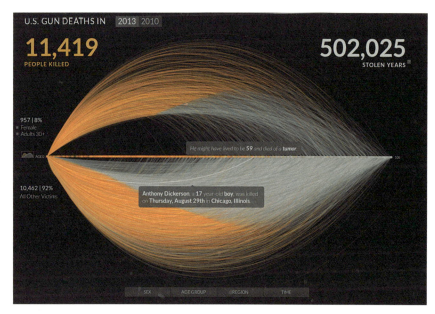

图 2-22 美国枪击致死人数动态图[1]

动态演示开始，一条灰色线条缓慢抛出，随即前 1/3 部分被染红，寓意一条年轻生命的逝去。伴着时间线前进，线条数量呈几何状迅速增长，越来越多的线条叠加在一起，形成了类山峦状起伏。当上万组数据汇集在一起，代表鲜活生命的橘色越来越短，让人不禁唏嘘因枪支死亡的人群年龄呈越来越年轻趋势。

若用二维平面对此图进行展示，通常用折线图来表示因时间变化死亡人数呈逐年递增与死亡年纪的提前。但于观者而言，静态图像对感官刺激有限，而动态图形通过色彩与速度变化的可视展现，让人们直观体验到枪支的巨大危害，从而内心产生触动，提醒人们反思枪支管理的重要意义。

2. **语音式维基百科（Listen to Wikipedia）**

语音式维基百科是一个根据维基百科开放数据，使其每一个变化都自动生成特定声音的维基百科网站。它的出现让维基百科资源数据体验更进一步实现了"数据可听化"。

比如，当网页新增一个词条时，便会响起排钟的乐声，同时，一阵连续的音符代表某篇词条的内容有所删减。不同音阶代表了变化程度高低，高音代表词条中的小改动，低音代表大改动，渐大的乐声代表新用户加入了维基百科。令人惊喜的是，虽然所有乐声皆根据维基百科的实时动态生成，但把这些单独旋律无序拼凑起来时，竟毫无违和感，甚至还有些

[1] https://rethinkingvis.com/visualizations/7

禅宗味道。

除了根据动态自动生成旋律外，语音式维基百科还会根据词条改动力度的大小生成不同颜色和面积的圆圈，圆圈大则变动范围大，反之亦然（见图2-23）。用户在维基百科贡献内容时，通过在此聆听独特的声音和看到变动的图形，缓解了部分孤单感，也吸引了新贡献者参与到编辑工作中来。

图2-23　语音式维基百科动态图[1]

3. 网络的演变（Evolution of the Network）

网络演变动态图由谷歌公司推出，用动态图形展现了网络技术发展与浏览器更迭的相互作用关系，同时也突出了大型浏览器如Safari和Chrome等对技术发展起到的重要促进作用。

在图2-24中，每一条彩线代表一门网络技术。拉动横向时间轴前进，技术彩线互相缠绕，上下飞动，数量也逐步递增。其中到达手机端Safari时，新技术实现突破式迸发，展现出Safari带动网络技术更迭的巨大能量。

浏览器作为日常所需，像"最熟悉的陌生人"一样陪伴在人们身边，谷歌的动态可视化制作让用户对浏览器升级与网络技术演变之间的历史关系认知又向前迈出一步。可视化通过"化繁为简"的能力，让人们更直观地看到社会变迁的样貌，同时，通过回顾历史，感知、探寻未来发展轨迹。

[1] https://www.readspeaker.com/blog/tts-online/listen-to-wikipedia/

图 2-24 网络演变动态网[1]

2.4 信息可视化的广泛应用

信息可视化在帮助社会机构和个人信息传播，以及信息传达方面有着强大的生命力。信息可视化应用到了生活中的方方面面。在机构中，各种商业数据需要可视化，甚至到大学生课程汇报，如果能够做一个优秀的可视化图表，就能够获得良好的展示效果。随着数据技术（Data Technology，DT）时代的到来，数据量呈爆炸式增长，仅依靠传统统计图表便希望对复杂数据进行全面、直观地展示与分析，难度较大。这几年，数据可视化作为一个新研究领域变得越来越不可或缺。

[1] http://www.evolutionoftheweb.com

常见的需要可视化的信息可以分为下面几类。

（1）新闻类可视化：将新闻中的数据进行可视化，让人能够快速了解新闻的内容和趋势，帮助人快速获得第一手信息。如财政类新闻、人口变化等有数据变化的新闻。

（2）地理信息可视化：将与地理相关的信息进行可视化，如共享单车、公共交通、飞行航线、天猫双十一，等等。

（3）工业生产流程可视化：通过数字孪生将现实事物投射到虚拟空间中，将完整的生产流程信息进行可视化，帮助企业完成对整个周期的监控。

优秀的可视化作品，看似简单，实则富含深意，它可以让观测者一眼便洞察事件核心要点。下面我们一起来欣赏几个兼具实用性与美感的可视化案例。

2.4.1 地理信息可视化：《用一辆自行车点亮一座城》

2017年，摩拜单车创始人胡玮炜在网络演讲节目《一席》上分享了摩拜单车的成长轨迹与当下发展状况。其间，一组系列图片"用一辆自行车点亮一座城市"通过将摩拜单车在北京、广州、深圳的行驶轨迹进行可视化处理，清晰地展现了共享单车已深入百姓生活，对人们出行习惯产生了巨大影响。

通过将现有骑行记录图与公共交通图进行对比，可知城市公共交通设施覆盖的盲区位置。在百度地图发布的《2017年第二季度中国城市研究报告》中，将公交盲区定义为"依据百度的注册用户所在的居住周边500米范围内没有公交车的区域"。基于这个定义，以及百度用户注册信息和摩拜单车的投放信息，可以展现公交盲区与摩拜单车投放区域之间的相互关系。

以深圳为例，将公交盲区定义结合百度用户的注册地位置信息，可清晰显示深圳所有公交盲区分布位置。然后，将摩拜单车提供的骑行轨迹信息加以叠加，可直观共享单车对公交盲区的弥补作用。据估算，由于摩拜单车的投放，使深圳市区公交基础设施的覆盖人口提高至99.34%，真正实现了"用自行车点亮城市"的美好愿景。

2.4.2 飞行航线可视化：《空中的间谍》（*Spies in the Skies*）

如图2-25所示，这一系列飞行航线可视化作品出自美国新闻网站Buzzfeed的两名编辑Peter Aldous和Charles Sefie之手，凭借《空中的间谍》，两人斩获了"最美奖"和"数据新闻金奖"两项大奖。

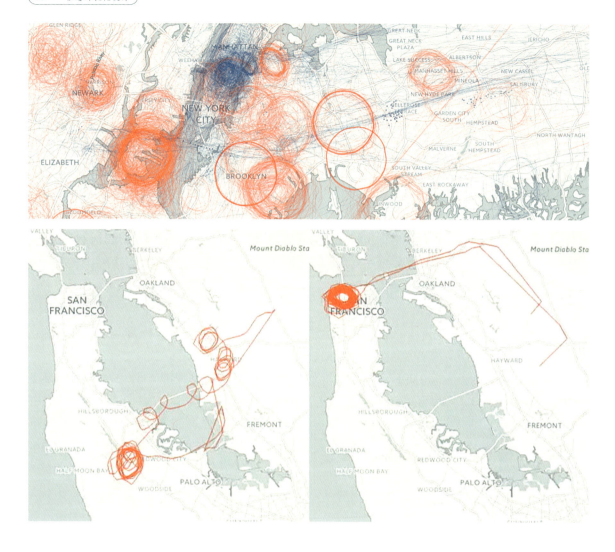

图 2-25 详细展现了美国联邦调查局和国土安全局通过飞机在美国各大城市进行空中监视的情况。Buzzfeed 通过分析航班实时追踪网站 Flightradar24 从 2015 年 8 月中旬到 12 月末的飞行器位置数据，绘制出了这张飞行轨迹图，并可以拖动时间进度条的变化，查看单架飞机的航线以及每天的具体情况。

图 2-25 《空中的间谍》[1]

关于政府的这些空中监察活动，到底是在维护国家安全履行公职，还是在窥探民众的隐私？Buzzfeed 希望借力这张图揭示更多包括飞行轨迹、活动范围及监察时间等信息，也算是对政府安全行动提出的一次质问。

2.4.3 工业生产流程可视化:《工业数字孪生》

近年来，随着工业生产流程数字化趋势日益明显，在国内以阿里云

[1] https://www.sohu.com/a/127040057_577703

为代表的互联网公司希望通过"工业大脑"打造实现远程设备在线化、全局数据可视化,利用大数据与智能化操作,帮助国内外企业从运营和战略层面推动更多价值创造。

图 2-26 展现的是阿里云利用数字孪生(Digital Twin)技术,将线下的工厂车间以及产品结构完整呈现于线上,帮助企业实现智能产线搭建,从而促进产销协同及多端及时预警保护等。

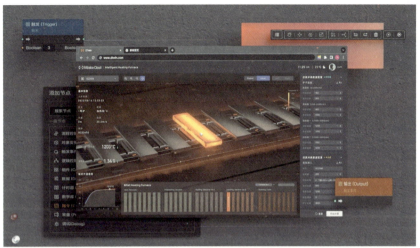

图 2-26 《工业数字孪生》[①]

"数字孪生"概念最早由密歇根大学 Michael Grieves 教授于 2002 年提出,指利用数字技术模拟,仿真物理对象在现实生活中行为。发展至今,可总结为"充分利用物理模型、传感器更新、运行历史等数据,集成多学科、多物理量、多尺度、多概率的仿真过程,在虚拟空间中完成映射,从而反映相对应的实体装备的全生命周期过程"。

① AlibabaDesign 从「数的物化」到「物的数化」- 阿里云数字设计先驱 [EB/OL]（2020-05-07）[2024-06-05]. https: //mp.weixin.qq.com/s/gJKdW9cq_DcRuxyCO0cFrw

其中，工业数字孪生是数字孪生应用于工业领域一大分支，以智能工业大屏为载体，在PC端通过产线搭建、设备数据采集、算法预测，进行可视化搭建，从而满足企业智能推优、智能搭建、产销协同等多领域需求。

虽国内工业数字孪生仍处于探索阶段，但每一步实践都牢牢把握解决工业领域中的"老大难"问题（如处理业务时流程混乱、生产落实相较于原计划改动大、存货方面管理松散、设备管理时仍主要依靠人工经验等）。可以说，对数字孪生的实践应用，对工业领域的未来发展有着开创性意义。

第 3 章　信息可视化设计的技术和工具

3.1　数据抓取（八爪鱼）

大数据时代，海量数据加速增长。一方面数据形成速度越来越快；另一方面数据"沉没"也越来越快。在海量数据中，有很大部分迅速离开新知识和信息机制的作用空间，不再发挥作用。数字媒体时代的大数据是动态的、瞬间变换的，而非静止的数据，为挖掘到海量数据中的有效价值，数据的抓取采集尤为重要。比较常见的数据抓取软件有火车采集器、Web Scraper、八爪鱼采集器等。火车采集器功能强大，但学习成本较高，用户定位主要是编程老手；Web Scraper 工具是一款基于 Chrome 浏览器的插件，可以直接通过谷歌应用商店免费获取并安装；八爪鱼是一款适合小白用户的采集软件，操作简单、可视化，熟练用户也能开拓它的高级功能。

本章节将以八爪鱼工具为例，展示如何进行数据抓取。八爪鱼是一个全图形化界面的爬虫工具，只需要通过极少量的 Xpath、正则表达式的编写就可以实现数据爬取。鉴于八爪鱼的优势，本章主要介绍八爪鱼软件的功能、界面、不同采集模式的采集流程以及采集流程中的高级选项说明等。

3.1.1　功能介绍

八爪鱼软件的数据采集是通过图形化界面实现的，通过在页面上拖拽组件实现不同功能，从而实现不同网页的数据采集。使用八爪鱼首先需要了解八爪鱼具备的功能，以及各个功能在数据采集中起到什么作用，然后了解八爪鱼的界面以及各个功能的入口在哪里。

八爪鱼软件秉持的宗旨是眼见即可采。不论是文字图片，还是贴吧论坛，八爪鱼支持所有网页的数据采集，能够满足各种采集需求。八爪鱼

的主要功能包括模板采集、智能采集、自定义采集、多层级采集、登录后采集、自动数据格式化、定时、云采集等（见图3-1）。

图3-1 八爪鱼功能介绍

1. 模板采集

模板采集指的是使用八爪鱼官方提供的采集模板进行数据采集。据统计，截至2020年5月，已有200余个采集模板，涵盖了本地生活、电子商务、媒体阅读、搜索引擎、社交平台、科研教育等方面。

使用模板采集数据时，只需输入网址、关键词、页数等参数，就能在几分钟内快速获取目标网站数据。

2. 智能采集

随着网络采集越来越流行，很多网站也针对性地进行了大规模的反采集措施，其中封禁特定IP为主要手段。为了解决这一问题，八爪鱼采集可根据不同网站，提供多种网页采集策略与配套资源，可自定义配置，组合运用，自动化处理，从而帮助整个采集过程实现数据的完整性与稳定性。

3. 自定义采集

针对不同用户的采集需求，八爪鱼可提供自动生成爬虫的自定义模式，准确批量识别各种网页元素，还有翻页、下拉、ajax、页面滚动、条件判断等多种功能，支持不同网页结构的复杂网站采集，满足多种采集应用场景。

4. 多层级采集

很多主流新闻、电商类的网站，里面既包含一级商品列表页，也包含二级商品详情页，还有三级评论详情页面。不论网站有多少层级，八爪鱼都可以不限制层级的采集数据，满足各类业务采集需求。

5. 登录后采集

八爪鱼内置了采集登录模块，只需配置目标网站的账号密码，即可用该模块采集到登录后的数据；同时，八爪鱼还具备采集Cookie自定义

功能,首次登录以后,可以自动记住 Cookie,免去多次输入密码的烦琐,支持更多网站的采集。

6. 自动数据格式化

八爪鱼内置了强大的数据格式化引擎,支持字符串替换、正则表达式替换或匹配、去除空格、添加前缀或后缀、日期时间格式化、HTML 转码等多项功能,在采集过程中全自动处理,无须人工干预即可得到所需格式数据。

7. 定时

简单几步点击设置,即可实现采集任务的定时控制,不论是单次采集的定时设置,还是预设某一天或每周、每月的定时采集,都可以同时对多个任务自由进行设置,根据需要对选择时间进行多重组合,灵活调配自己的采集任务。

8. 云采集

云采集是指使用由八爪鱼提供的云服务集群进行数据采集。八爪鱼拥有 5000+ 云服务器,7×24 小时不间断运行。通过本地电脑将完成任务配置、测试通过后,启动云采集,将任务提交给八爪鱼的云服务集群采集。

不过限于成本,目前云采集功能需要旗舰版及以上版本才可使用。

3.1.2 界面介绍

八爪鱼的整体界面按照功能可以分为工具栏和工作台两部分。进入八爪鱼客户端并登录后,可以清楚区分出左侧深色部分是工具栏,右侧浅色部分的是工作台(见图 3-2)。

图 3-2 八爪鱼首页

1. 首页工作台

首页工作台主要包括输入框、热门采集模板和教程三部分。

1）输入框

输入框界面如图 3-3 所示，用于输入网址或者网站名称，进行数据采集。输入网址可以进入自定义采集模式，输入网站名称可以检索目前可用的模板，若有可用的模板则可以通过模板采集数据。

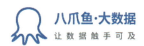
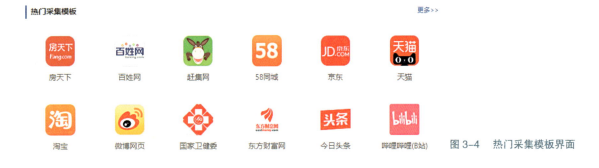

图 3-3　输入框界面

2）热门采集模板

热门采集模板界面如图 3-4 所示，是当前使用量最多的模板，点击网站模板图标，即可通过模板采集数据。

图 3-4　热门采集模板界面

3）教程

教程界面如图 3-5 所示，是八爪鱼官方提供的软件使用教程入口，点击对应的内容，就会自动打开计算机的默认浏览器，进入八爪鱼官方教程。

图 3-5　教程界面

2. 工具栏

工具栏提供新建、我的任务、快速筛选、团队协作、数据定制、人工服务、设置、工具箱、教程与帮助、关于我们等功能的入口。点击左侧

工具栏右上方的 图标，可以收缩左侧边栏；再次点击该图标，则可展开（见图 3-6）。

1）新建

点击图 3-7 所示的"新建"按钮，可以选择新建自定义任务、模板任务、导入任务和新建任务组。

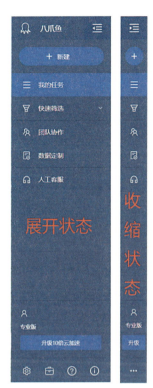

图 3-6　左侧工具栏界面

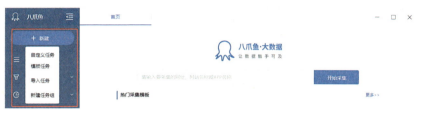

图 3-7　新建界面

选择自定义任务则会进入小节中介绍的自定义采集模式；选择模板任务则会进入模板采集模式；选择任务组可以添加新的任务组，便于任务比较多时分组管理任务；选择导入任务则可以导入 otd 格式的自定义任务。

2）我的任务

自定义任务和模板任务被创建和保存后，都会存储在"我的任务"中。如果"我的任务"界面为空，那么说明还没有创建任务。在"我的任务"界面，可以对任务进行多种操作，具体如下。

（1）在图 3-8 所示的界面中，进行任务二次编辑ⓐ、多次启动采集ⓑ、按任务名搜索ⓒ、按条件筛选ⓓ。

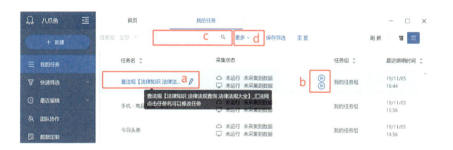

图 3-8　任务操作界面 1

（2）在任务选中状态下，如图 3-9 所示，可进行删除、导出任务、移动到分组（包含移动到新建任务组）等操作。通过导出任务，可与别人分享自定义任务。但需要注意模板任务只可使用，不可导出。

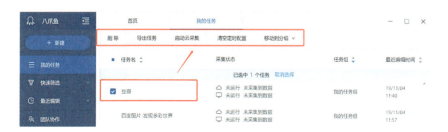

图 3-9　任务操作界面 2

（3）如果任务启动采集并获取到数据，可通过图3-10所示的步骤查看此任务采集的历史数据。

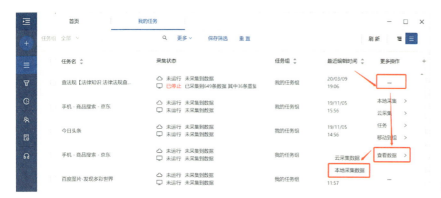

图3-10　任务操作界面3

（4）如图3-11所示，创建任务时，既可按最近编辑时间排序（便于查找最近编辑任务），也可按任务组排序（便于分组管理）进行操作。

图3-11　任务操作界面4

（5）如图3-12所示，在按任务组排序时，鼠标移动到任务组后的空白区域，还可进行任务组重新命名、删除、设置定时、设为默认任务组等操作。

图3-12　任务操作界面5

3）其他

（1）快速筛选：提供查看云采集任务运行状态的快捷入口。

（2）团队协作：提供团队协作平台，可统一管理团队成员的任务（查看/启动/复制）、数据（查看/导出/下载）、资源（云节点/代理IP/验证码）等，促进团队协作，提升采集效率。

（3）数据定制：八爪鱼提供规则定制、数据定制等多项定制服务。如果不想自己采集数据，可联系客服进行专业定制。

（4）人工客服：在使用软件过程中，有任何问题都可通过人工客服联系八爪鱼软件开发公司。

（5）设置：可进行一些全局设置，如打开流程图、自动识别网页、删除字段不需要确认等。

（6）工具箱：放置八爪鱼常用小工具，以及"正则表达式工具""定时入库工具"等。

（7）教程与帮助：提供详细的教程。

（8）关于我们：展示软件版本号与说明。

3.1.3 采集模式与流程

模板采集模式又名网页简易模式。在八爪鱼软件中存放了国内一些主流网站采集规则，在需要采集相关网站时可以直接调用，节省了制作规则的时间以及精力。但是，只有在软件中内置了规则模板的网站才可以采集，如果需要采集的网站不在模板列表中，则需要使用智能模式或自定义模式。通过内置模板的网站获取的数据，多为输入关键词查询具体详情页数据。

通过模板采集数据的流程主要包括选择模板、配置模板参数、导出任务数据三个步骤。

1. 选择模板

点击首页工作台中"热门采集模板"右上方的"更多>>"按钮（见图3-13）。

图 3-13 热门采集模板界面中的更多按钮

进入如图3-14所示的模板清单，选择目标模板。

图 3-14 模板清单界面

2. 设置模板参数

以京东为例,点击京东模板,进入模板列表,选择"京东—商品搜索—建议本地采集"模板,阅读模板介绍,了解后点击"立即使用"按钮(见图 3-15)。

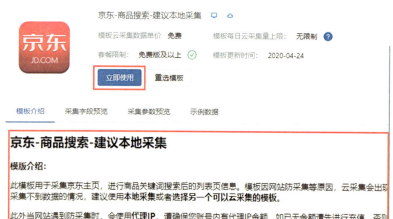

图 3-15 模板介绍界面

在弹出的界面中按照模板介绍设置目标参数，单击"保存并启动"按钮（见图 3-16）。

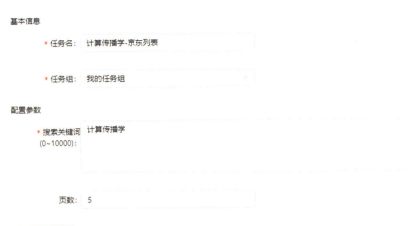

图 3-16 设置模板采集参数界面

如图 3-17 所示，在弹出的界面中，单击"启动本地采集"，即可开始进行数据采集。

图 3-17 运行任务界面

3. 导出任务数据

等待数据采集完成，在自动弹出的界面中单击"导出数据"按钮，选择导出方式为 Excel，如图 3-18 所示，则可将数据导出为 xlsx 格式文件。

除模板采集模式外，八爪鱼还提供智能模式与自定义模式两种采集模式。

图 3-18 导出数据界面

　　智能模式是八爪鱼采集软件的一种方便快捷的模式。在智能模式下，只需要输入网址，单击搜索，八爪鱼便会自动采集网页数据并以表格形式呈现出来，用户就可以对字段信息进行修改名称、删除、翻页、数据导出等操作。智能模式暂时仅适用于网页中的数据是以表格或列表形式呈现的网页，例如，电商网站商品列表的商品信息、一些生活服务类的网站等。

　　在模板采集模式和智能模式不能满足需求的时候，可以使用自定义模式采集数据。自定义模式是八爪鱼进阶用户使用频繁的一种模式，需要自行配置规则，可以实现全网 98% 以上网页数据的采集。

3.2 视觉新语言

3.2.1 视觉新语言是什么

　　视觉新语言是在信息化语境下的一种以视觉感官为基础，使用视觉元素进行交流的新规范或系统。纷繁复杂的信息可以通过视觉语言来实现直观高效的传达。作为一种交流手段，视觉语言脱离不了其所处的社会语境，并与社会的文化积淀密不可分，充分融合了人类学、语义学、心理学等学科的内容。

　　在将信息进行可视化的过程中，视觉新语言既保留了传统视觉语言的构成要素，又受到信息传达需求的影响，因此具有规范性、创造性、概括性、审美性的特点。

　　在信息可视化中，信息的表现不是目的，而是传递信息的重要手段，这就需要一整套规范用以准确传达信息。由颜色、形状、线条、层级和平

面构成的视觉语言系统,就如同人类一直使用的字母表和字符一样,视觉新语言的规范性则是这套语言系统的语法,只有遵循一定的视觉规律,才能更清晰、准确地传达信息。

信息技术迅猛发展,信息可视化需要处理的信息具有复杂性,仅是基于视觉语言的规律性进行的信息可视化有时难以跟上信息的变化,难以表现信息的完整性。因此,需要运用视觉新语言的创造性,将复杂多样的信息进行传达。这里既包括对视觉语言要素的经营布局,同时也需要跟随数据信息的变化不断地迭代更新,满足信息传达的需求。

信息时代的海量内容占据了人们的视野,一个优秀的可视化作品需要将必要的信息传达给受众,因此视觉新语言应该具有概括性。结合统计学的相关内容,将大数据背后隐藏的信息概括提炼,通过视觉语言的进行,实现信息可视化的真实表达。

信息本身是抽象的,需要通过可视化进行具象的呈现,通过视觉语言合理地组合与安排,将无限的信息在保证传达准确性的基础上呈现到有视觉美感的有限空间中。具有审美趣味的信息可视化作品可以促进自身的传播。

3.2.2 视觉新语言的构成

视觉新语言的构成元素包括色彩、文字、图像、大小、形状、对比度、透明度、位置、方向、布局等,对这些元素的认识和理解可以帮助人们更好地组织视觉语言,帮助人们完成信息的可视化。

色彩:色彩是视觉语言中的重要元素之一,具有直观的特点,可以传递情绪和信息,具有一定的共性。同时,色彩所表达的含义具有一定的地域性、差异性,相同的色相在不同社会文化语境下所代表的意义也会有所不同。在信息的可视化中,对色彩的运用是非常关键的,合理的色彩应用与搭配,可以使读者在阅读信息前就能形成一定的心理感受。

文字:文字是信息可视化作品中必不可少的视觉语言,也是构成信息的基本元素,具有抽象性和综合性。文字的抽象性体现在其表达的含义的准确性上,文本形式的变化,并不影响语义的传达。也正因为如此,文字可以与其他视觉语言的构成元素相结合,形成具有视觉特点的综合性文字,此时文字不仅具有自身语义,还因为字体、颜色等因素的影响被赋予了语义以外的含义。

图像:在信息可视化的过程中,图像元素同样是具有直观性的重要视觉构成,可以使受众快速理解可视化作品想要表达的主题和含义,利于读者快速完成对信息的理解。符合信息表达内容的图像可以使读者记住信息的内容,并更好地帮助读者掌握和理解许多枯燥乏味的数据与概念。

大小：大小是指代表信息内容的色彩、文字、图像等元素之间所占面积的关系，用以对信息进行分析对比、突出重点，显示层级关系，是一种常见的视觉语言手法。

形状：一些形状具有特定的含义，例如，箭头所代表的一种方向、动作。形状作为一种视觉语言具有多义性，形状越简单，其包含的意义越宽泛，所传达的信息越是相对模糊。通常来说，弧线、曲线所构成的形状具有柔和、圆满、活力等含义，而直线、折线构成的形状具有严肃、尖锐、矛盾等含义。

对比度：对比度是画面黑与白的比值，其对视觉效果的影响非常关键，一般来说对比度越大，图像越清晰醒目，色彩也越鲜明艳丽；而对比度小，则会让整个画面都灰蒙蒙的。

透明度：透明度是基于计算机图形技术实现的一种视觉语言，对文字、图像等元素进行透明度处理，可以使其具有特殊的通透质感，与其他元素互动，可以使画面产生新的变化。

位置：信息的位置关系，从一个侧面可以反映出信息之间的内在关系，因此重要的信息要放置于画面视觉中心处，使读者能快速捕捉重要信息。同时，要考虑各个信息之间的位置关系，以符合受众阅读习惯和视觉逻辑，避免歧义的产生。

方向：方向是视觉语言的构成要素，主要功能是对受众的视觉动线起到引导的作用，无论是文字、图像、纹理，合理的方向设置都可以使受众更流畅地阅读和理解画面中信息的逻辑和内容。在信息的动态可视化设计中，方向作为视觉语言有了新的含义。对于信息的动态展示，往往需要考虑各元素的移动方向，使整体画面具有清晰准确的运动。

布局：布局即是对信息的整体把控，需要在平面空间内运用上述视觉语言将已有的信息进行视觉化处理，使具有美感的信息得到准确、快速地传达，便于读者接受和理解。

在掌握上述视觉语言的规律后，设计师就可以开始尝试运用这些视觉语言来处理信息，构建自己的视觉新语言。

3.2.3 构建自己的视觉新语言

在信息可视化的设计中，视觉新语言就像其他任何形式的交流一样，旨在提供信息的含义。"语言"是指口头或书面交流，人类使用语言与人进行沟通，而视觉新语言则更进一步地与特定受众建立联系。

语言的发展需要长时间文化的沉淀和不断的发展，视觉新语言也是如此，构建自己的视觉新语言，是一个长期的迭代过程。遵循以下方式将有助于构建、设计语言的过程更加高效。

第一，了解信息的含义和结构。在开始使用视觉语言之前，需要对信息充分地了解，清楚知道符合所需展示内容的信息及与之匹配的颜色、字体和形状。需要注意的是，视觉语言中没有随机的视觉单位。视觉语言的每个元素都有其含义和意图。特别重要的是，要以赋予语义含义的方式定义设计元素，因为所有其他视觉单元都将基于设计元素。在视觉语言中不应有孤立的单元，每个单元都应该是整体的一部分。

第二，尝试从受众的视角审视。在使用视觉语言时，必须始终清楚信息的展示对象，要知道为谁设计。这一点可以通过以往的经验加以判断，或者在受众研究上投入足够的时间，尝试去理解读者，这会使设计师所构建的视觉语言更具有准确性和传播力。

第三，创建自己的视觉新语言法则。视觉语言的构成要素就像"单词"和"句子"，简单地罗列、堆叠并不能形成优美的"诗篇"，需要对各类元素进行整理归纳，形成自身的逻辑与法则，灵活处理不同的类型和情景下的信息。

第四，重视视觉语言的应用过程。在应用视觉语言的过程中，应该重视对设计过程的记录，关于视觉语言组织过程的回顾是非常重要的。

第五，遵守已建立的规则。一旦对视觉语言制订了一套指导方针，就必须遵守这些指导方针。建立视觉新语言时最大的失误是不一致，尤其是团队协作时，成员不遵循准则时就会发生不一致。

3.3 可视化工具（datawatch）

大数据时代，我们对数据的掌控存在以下三种困境：数据的价值会随时间的流失而下降——无法抓住；70%的历史数据仅作留存备份——无人问津；90%的海量数据被闲置，无法充分利用。

而同一份数据又可以可视化成多种看起来截然不同的形式：

有的可视化目标是为了观测、跟踪数据，所以就要强调实时性、变化、运算能力，可能就会生成一份不停变化、可读性强的图表；有的为了分析数据，所以要强调数据的呈现度，可能会生成一份可以检索、交互式的图表；有的为了发现数据之间的潜在关联，可能会生成分布式的多维图表；有的为了帮助普通用户或商业用户快速理解数据的含义或变化，会利用漂亮的颜色、动画创建生动明了、具有吸引力的图表。

还有的图表可以被用于教育、宣传或政治，被制作成海报、课件，出现在街头、广告、杂志等上。这类图表拥有强大的说服力，使用强烈的对比、置换等手段可创作出极具冲击力直指人心的图像。国外许多媒体会根据新闻主题或数据，雇用设计师来创建可视化图表对新闻主题进行辅助。

所以，将数据转变为信息图并不是一个简单的数据堆砌过程，其中明确主体、信息选择使用有的放矢等都需要制作者思考。但幸运的是，目前已有许多可视化工具能够帮助设计师事半功倍，做出精美、达意的作品。

一般来说，信息图有以下两种产生方法。

（1）设计师制作：出现在报刊网站上的针对某一专题的信息图或在电视上、网络上的信息可视化动画，都是由设计师制作的。

（2）可视化工具生成：可以由代码生成，或由可视化工具生成。如Google Chart Tools、Echart、Highcharts、Open Heat Map 等。

可视化是连接用户和数据的桥梁，是设计师向用户展示成果的一种手段，因此可视化并不是非常态化的研究领域，它可以有非常广泛的应用和创建途径。

作为非计算机专业的人员，设计师可以借助现有的程序和软件，根据自己数据的特点绘制出清楚、直观的图表。在Excel、SPSS、Google Public Data 上，一些博客也会介绍常用的可视化工具（见图3-19）。

如果设计师拥有一定的编程基础，可以尝试使用一些编程或者数学工具来进行自定义图表绘制，比如，使用Mathematica、ProtoType 等更进一步用编程语言来写自己的可视化系统，这样就会有很自由的发挥空间和操控能力，对数据处理、表现形式、交互方式等也都可以有很自主的设计。入门书的话，设计师们可以去看看Edward Tufte 的一些书籍。

3.3.1 信息图可视化工具

数据可视化和信息设计的主要目的是借助图形化手段更高效和更清晰地交流信息，但这并不意味着数据图表会因实用而枯燥，因华美而繁复。

为了让思想能有效地传递，良好的外观和内在功能性都缺一不可。不过设计师们还是不能很好地把握

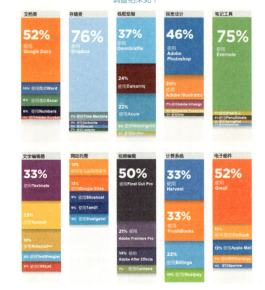

① Bestvendor. 设计师的工具包 [EB/OL]（2013-07-12）[2024-06-05]. https://36kr.com/p/1639526105089

图3-19　设计师的工具包 pestwave 2013

设计与功能之间的平衡,创作出华而不实的数据可视化形式,无法实现其传播信息的主要目的。

在印刷品和网页上,被可视化的信息、数据或知识——数据图表,经常用于依靠设计师的创造力在刺激和感性的背景下支持和强化信息。

以下是整理的几种实用可视化资源网站:

1. 数据可视化网站(Data Visualization Sites)

下面介绍一些能给信息设计师带来巨大帮助的 blog 及网站,这些网站提供了创建方法、案例、类型以及其他资源,有些还甚至提供了工具来帮助他们创建自己的可视化数据。

- Wall Stats

如图 3-20 所示,Wall Stats 用海报招贴的形式制作了"美国个人可自由支配收入的统计"网页界面。网页还提供了其他关于政治及经济议题的图表。

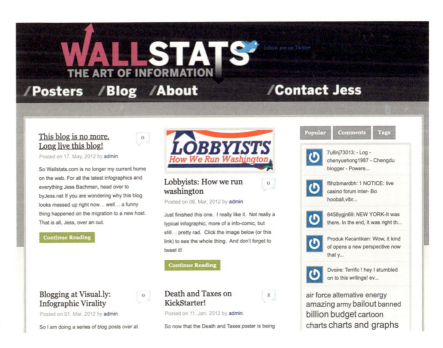

图 3-20　Wall Stats 网页界面[1]

- Visual Complexity

如图 3-21 所示,Visual Complexity 制作了来源广泛、涉及近 700 个项目的图表。网页对图表进行了分类并提供缩略图,以便于使用者对海量信息进行检索。

- Cool Infographics

Cool Infographics 是一个令人信服的 blog——信息设计的编年史及大量搜集来的可视化数据。几乎所有能想得到的话题,这儿都有(见

[1] http://www.wallstats.com/blog

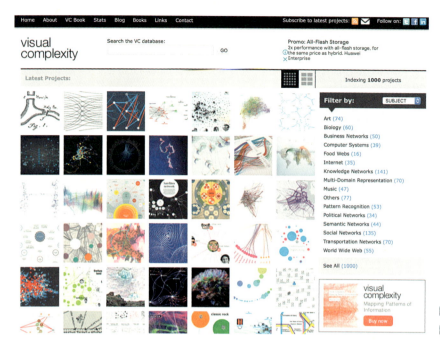

图 3-21 Visual Complexity 网页界面[1]

图 3-22）。基于 tag 的架构便于你查找特定类别的图表。

图 3-22 Cool Infographics 网页界面[2]

• Data Mining

Data Mining 涉及的领域为数据可视化、社会化媒体和数据挖掘。这个博客从包括《美国国家地理》及《经济学人》在内的其他媒体上聚合了大量的信息设计图形。

• Edward Tufte

该网站介绍了来源广泛的信息设计图表。每张图表都有独立评注，

① http://www.visualcomplexity.com/
② http://coolinfographics.blogspot.com/

其中有一些有趣的、令人难以置信的图片。

- Infographics News

Infographics News 主要提供新闻类信息设计图像，也发布了一些和新闻相关的图表。

- Chart Porn

Chart Porn 提供来自全世界各地的图表，设计精美，涉及领域广泛，其内容按话题分类，易于检索。

- Behance Network

Behance Network 基于 tag 机制，内容涉及信息架构及其他一些特定类型。可以按作者进行检索。

- Virtual Water

Virtual Water 是一个专业博客，主题是用水量的统计。它以招贴的形式公布信息并可（全部或部分地）有偿使用。

- History Shots

History Shots 是一个商业网站，出售各种主题的数据图表及可视化产品（招贴、明信片等）。它主要提供历史事件及包括政治、军事、体育或其他有趣科目在内的数据图表。这是一个相当有趣的网站，你可以在屏幕上缩放图片进行浏览（见图 3-23）。

图 3-23 History Shots 网页界面[①]

① http://www.historyshots.com/index.cfm

- Flowing Data

Flowing Data 提供了一些令人震惊的图表，除了它们所专注的分类，还包括了一些比如美国最好的啤酒、葡萄酒的个性化形象，肯尼迪的族谱，美国宗教地理学等其他类型的图片。

- The New York Times

在 The New York Times 的网站上花一点力气找到最好的图表绝对是值得的。它们拥有商业领域最好的信息图形，可保证平均水平的读者能轻易理解那些实际上非常复杂的数据。

- iGraphics Explained

iGraphics Explained 对于图表和数据可视化的有效性及制作方式希望能阐明一些启示。它们展示了一些来自互联网的精美图表，这是一个启发创意的好去处，你还可以在这里认识到哪些图表形式是有效的，而哪些不是有效的。

- Information Is Beautiful

Information Is Beautiful 这个博客颂扬了精美的数据设计。其话题多元，有原创和来自他人的设计（见图 3-24）。

图 3-24 Information Is Beautiful 网页界面[1]

- Strange Maps

Strange Maps 上有许多基于图表的地图，涵盖古今。地图里所带的标注，其中最有趣的是那些历史地图。

- Information Aesthetics

Information Aesthetics 上转载了许多细节精致的图表和可视化数据，

[1] http://www.informationisbeautiful.net/

涉及政治、经济、金融及其他类型，最早可追溯倒 2004 年 12 月。

• Good Magazine

Good Magazine 推荐了一些极有趣的原创图表，题材广泛，包含从"水危机"到"食品券的增长"及"奥巴马对投票率的影响"。

• Matthew Ericson

这个 blog 展示了图表设计师 Matthew Ericson 及其他人的创作作品。新近比较有特色的图表是纽约市的谋杀案地图和工业产值的可视化数据。

• NiXLOG Infographics

NiXLOG 从互联网上聚合了大量信息设计的内容，还包括一份原创图表：关于苹果电脑及其消费观如何普及的演变历程。

• Many Eyes

Many Eyes 提供了工具让你创建自己的可视化数据，同时还可浏览别人的作品。它们也拥有一个很大的图库。

• DataViz

DataViz 收集了许多漂亮的数据化设计。尽管没有标注，但是那些图片已经完全足够说明自己了。

• Simple Complexity

Simple Complexity 这个网站展示了一些简化复杂信息的可视化数据，用一种易于理解的方式来体现它们的真实意图。其中也包括一些关于优化图表的教程。

2. Flickr Pools for Infographics 信息图形的 Flickr 群组

Flickr 群组可以成为信息和灵感的源泉。下面案例中的图表（见图 3-25），大部分来自世界各地的不同时期，这是一个获取想法和感知全球图表设计趋势的好地方。

• Visual Information

包含 650 类目的群组，从餐馆到图书馆的地图都有。

• The Info Graphics Pool

这个可能是 Flickr 这类群组中规模最大的了，拥有超过 700 名成员和 1 800 个类目。

3.3.2 大数据可视化工具 [①]

1. 零编程工具

• easel. ly

网站首页罗列了用户共享的信息图。你可以选择打开任何一个，并

① 八爪鱼采集器.30 个值得推荐的数据可视化工具（2020 年更新）[EB/OL]. https://zhuanlan.zhihu.com/p/51695598，2018–12–06.

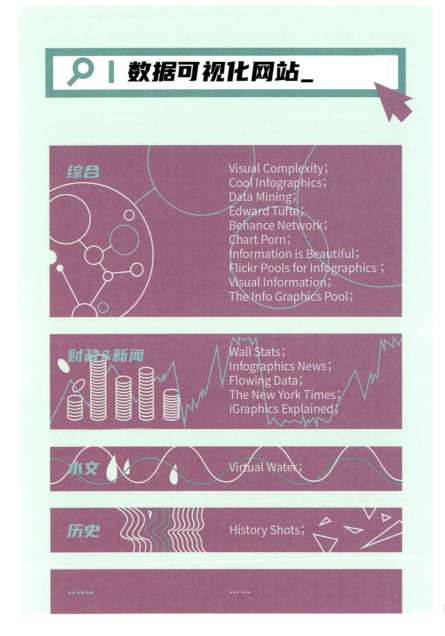

图 3-25　数据可视化网站

在它的基础上制作自己的信息图。easel.ly 取自画架（easel）。它的宣传口号是"在网上创造和分享创意"（create and share visual ideas online），并没有强调信息和数据，主要目的是传达用户自己的想法。它的用户主要是设计师，或者注重信息图美观的用户。所以它的侧重点是提供丰富的素材，比如，好看的模板、各种类型的组件和背景。它对色彩选择和组件大小位置的控制也很完善，选择颜色的时候还可以设置透明度，这个很赞。

● Venngage

Venngage 的宣传口号是"信息图简化"（Infographics Simplified），所以它的目标是让用户能轻松搞定信息图。首先是选择一个布局，一共有五

种常见的布局可选。再选择一个配色方案,然后选择信息图的标题。经过这三步之后,就到了编辑界面,用户可以通过在提供的模板上面编辑来达到自己要的效果。当然也可以从完全空白的信息图开始。通过上部的工具条,用户可以在信息图里加入图表、图形、文字和图片,也可以调整信息图的大小,左上方还可以切换到预览模式。

• RAWGraphs

RAWGraphs 是一个开源的数据可视化 web 应用程序,上传的数据也只在 web 浏览器进行处理,可保护用户的数据安全。上传 Excel 表中的数据到 RAWGraphs 中,选择需要的模型就能轻松设计出你想要的图表,然后将其导出为 SVG 格式或 PNG 格式图像。RAWGraphs 作为电子表格应用程序和矢量图形编辑器之间的链接,还可在矢量图形编辑器中进行改进,从而生成可视化半成品(见图 3-26)。

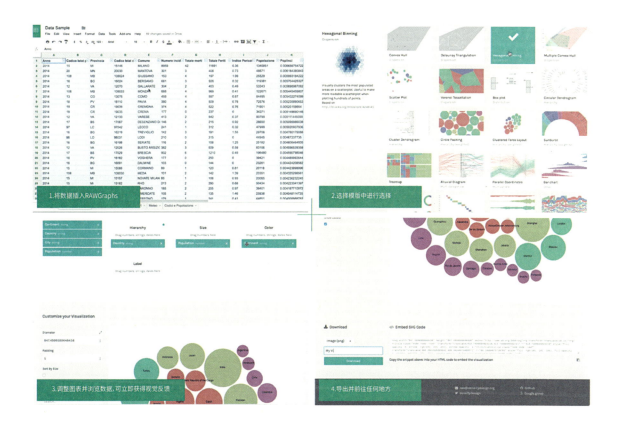

图 3-26 RAWGraphs 网页界面[①]

• ChartBlocks

ChartBlocks 是一个在线可视化的图表生成器,它的智能数据导入向导可以指导你从任何地方导入数据,图表构建操作简单,既可导出 SVG、PNG、JPEG 格式的图片以及 PDF 格式文件,也可以生成源码将图表嵌入

① https://rawgraphs.io

任何网站，还可在社交媒体上分享自己的图表。你可以将图表导出为可编辑的矢量图形，在矢量图形编辑器中使用。ChartBlocks 针对用户群体分为免费的个人账户、功能更加强大的专业账户和旗舰账户（见图 3-27）。

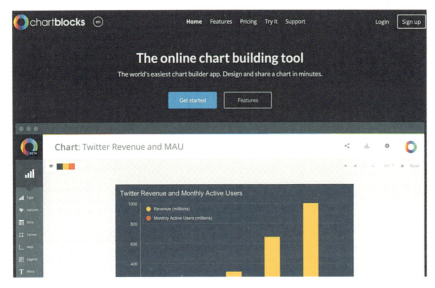

图 3-27　ChartBlocks 网页界面[1]

- Tableau

Tableau 是极佳的业务与数据可视化工具，被 Gardner Research 连续五年评为最高商业智能平台。Tableau 分开发工具和共享工具两个产品系列。Tableau Desktop 和 Tableau Publics 属于创建图表、可视化的开发工具；Tableau Online、Server 和 Reader 属于共享工具。

- Power BI

Power BI 是微软开发的商业数据和分析报告工具，可快速创建交互式视觉图表以及提供商业智能功能。同为微软研发软件，Power BI 可以很好地与办公软件 365 应用搭配使用，数据安全受微软公司信息保护和微软云应用安全保护。

- Qlik View

Qlik View 是 Qlik 平台中的老产品，新数据可视化产品为 Qlik Sense。尽管这两种产品在可视化数据方面具有一些基本的相似之处，但是二者提供的数据分析方法截然不同。Qlik View 提供结构化指导分析给最终用户，用户可根据应用程序的结构来打开应用程序，查看仪表板并分析数据；Qlik Sense 专注用户的自主服务，如创建自己的图表、可视化结果等，从而使用户能够通过数据推动自己的发现。

- Datawrapper

Datawrapper 是 ABZV（德国报纸新闻工作者培训机构）的一个开源

[1] https://www.chartblocks.com/

项目，用于创建基本的交互式图表。该工具专为新闻工作者设计，帮助用户在数分钟、几个步骤内制作高质量的图表，以实现支持数据驱动的新闻业。此外，Datawrapper 的网站博客还有创始团队分享的制作图表的心得以及各种数据背后的故事等。

- Visme

Visme 工具易于上手，还附带了许多现成的模板、图标、图片等，可美化你作品的内容，即使没有图形设计经验的人也能减少制作可视化图表的时间，创建出令人惊叹的图表。除在编辑器中插入图片，Visme 还支持直接在编辑器中添加视频、上传音频和录制配音。

- Grow

Grow 是一个专为企业用户创建的商业智能（BI）工具，帮助成长中的公司利用数据发挥优势、专注目标。Grow 还支持 140 多个数据链接的访问权，方便用户整合数据，获得洞察。Grow 表示，它有优于竞争对手 8 倍的处理速度，并支持超过 300 个预先构建的报告和实时数据更新。

- iCharts

iCharts 是印度金融类数据分析工具，专注于 NetSuite 用户和 Google Cloud 用户的 BI 工具。iCharts 可以通过在 NetSuite 仪表板中添加 iCharts BI 工具来自动分析数据并每周更新报表。iCharts 还为 Google Cloud 用户提供了一个强大而直观的界面（见图 3-28），用户可以直接通过拖放操作处理数据。

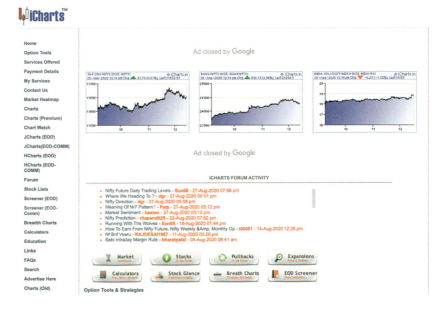

图 3-28 iCharts 网页界面信息图[1]

① https://www.icharts.in/

- Infogram

Infogram 是免费模板创建信息图、图表和地图的网页端工具。其口号是:"创建交互式信息图"(Create Interactive Infographics)。可见特点就是最后要生成支持互动的信息图。infogram 的使用流程是:先选择一个合适的设计模板,然后添加用户的数据,最后分享、发布信息图表,用户还可将生成的图表嵌入网站中。

- Visual.ly

Visual.ly 是提供信息图表和数据可视化展示与制作工具的网站,拥有涉及各种主题的 2 000 多个信息图表,也提供工具供人们轻松创建图表,还提供优秀的记者、设计师、内容营销师等自由职业者智囊团为创建优质视觉内容提供助力。

1)地图

- InstantAtlas

InstantAtlas 是能够生成可视化地图报告的 SaaS 服务,同时,团队还提供一套完全托管服务和应用程序,如用户所在地有关数据、社区信息系统、本地数据分析。它使信息分析师和研究人员能够创建交互式动态地图报告,将统计数据和地图结合起来优化数据可视化效果。

- TileMill

TileMill 是构建地理可视化的工具。通过它,你可以轻松写出交互式地图。这个工具同时也在不断地完善,比如,用户可以像处理图片一样修改地图,其中,最主要的是实现了类似图层的功能。如果你了解 Photoshop 或者 GIMP 的话,一定知道图层操作的强大功能,可以安排不同的图形元素和地理信息数据在不同的图层上,并控制这些图层的位置、透明值等属性。以图 3-29 和图 3-30 为例,感受 TileMill 的图层亮度、颜色等叠加表现。

图 3-29　TileMill 图层属性示例 -1[①]

① https://tilemill-project.github.io/tilemill/

图 3-30 TileMill 图层属性示例 -2[①]

2）关系网络图

• Gephi

Gephi 是一款开源免费的可视化软件,是数据分析师和科学家用于各种图形和网络分析领域的数据可视化和探索的工具。"主要功能之一是显示空间化过程的能力,旨在将网络转换成地图。"[②]

3）数学图形

• Wolfram Alpha

Wolfram Alpha 是一款知识型计算引擎,当用户提交查询命令和计算要求后,它使用大量专家级知识和算法计算出答案,并以可视化图形将答案展示给用户。

Wolfram Alpha 可以查询、计算和分析经济学、数学、文学、音乐等各个领域,还可识别用户上传的图片。

2. 开发者工具

• ECharts

ECharts 是由百度公司出品的免费使用 JavaScript 实现的开源可视化图表库（见图 3-31）。ECharts 提供了丰富的可视化图表类型（见图 3-32），细致优化移动端交互效果,对地理数据提供绚丽的特效；同时,为表达对残障人士关爱,对盲人提供朗读服务。

① https://tilemill-project.github.io/tilemill/

② Jacomy, Mathieu; Venturini, Tommaso; Heymann, Sebastien; Bastian, Mathieu. ForceAtlas2, a Continuous Graph Layout Algorithm for Handy Network Visualization Designed for the Gephi Software. PLoS ONE. 2014-06-10, 9（6）: e98679. ISSN 1932-6203. doi: 10.1371/journal.pone.0098679

图 3-31　ECharts 网页界面 -1

图 3-32　ECharts 网页界面 -2[①]

① https://echarts.apache.org/zh/index.html

- D3.js

D3.js 是一个用于数据可视化的功能强大的开源 JavaScript 程序库，它支持的图表类型远多于绝大多数其他 JavaScript 图表库。在 GitHub 上有一个展示 D3 图表示例的图库。另外，D3.js 不支持低版本 IE 浏览器显示图表。

- Plotly

Plotly 是一个为个人和协作提供在线数据分析和可视化的 Web 工具。相比其他数据可视化工具，Plotly 可提供诸如高线图类等少见的图标类型，提供的图表类型外观更专业。

- Chart.js

Chart.js 是一个为设计人员和开发人员提供用于数据可视化的免费开源的 JavaScript 程序库，它仅提供条形图、折线图、面积图、饼图、雷达图等 8 种类型图表，适用于小型业余项目，还可用于创建响应式图表，动画效果不错。

- Google Charts

Google Charts 是 Google 开发的 JavaScript 图表代码库，可创建用于浏览器和移动设备的交互式图表。图表库提供各种交互式图表，有些图表还可缩放。Google Charts 完全免费使用，还保证三年的向后兼容性，并且支持旧版本的浏览器。

- Ember Charts

Ember Charts 是一个功能丰富且易于使用的、基于 Ember.js 和 d3.js 框架的 JavaScript 开源库，可扩展和修改。Ember Charts 将代码保持在必要的最低限度，从而为用户提供尽可能多的控制权。产品的使用客户有苹果音乐、微软、领英等。

- Chartist.js

Chartist.js 是一款简单轻巧、免费开源的 JavaScript 图表库，适用于制作简单图表和对数据可视化要求不高的人。该产品是因为开发者对其他图表库的功能感到失望而产生的。

- Highcharts

Highcharts 是一个轻量级、高性能的 JavaScript 开源图表库，基于 HTML5 本地浏览器技术，使用时无需插件。用户可创建股票、交互地图等各种图表。个人网站等非营利组织可免费使用 Highcharts，商业用途需要付费购买许可证，同时可以获得 Highcharts 的技术支持。Highcharts 的客户有脸书（Facebook）和推特（Twitter）。

- FusionCharts

FusionCharts 是一个强大的 JavaScript 交互式图表库，FusionCharts 有免费版和企业付费版。除了提供 90 多种图表类型和数百个现成图表，它还有知识库和论坛服务。

- ZingChart

ZingChart 是制作交互式和响应式图表 JavaScript 的程序库，该库运作快速灵活，能够根据设备大小进行缩放。ZingChart 作为 SaaS 提供给企业用户，商业用途需付费，个人用途免费，但导出内容带有水印。

1）地图

- Leaflet

如图 3-33 所示，Leaflet 是一个 JavaScript 开源代码库，可以制作移动端的交互式地图。Leaflet 极轻巧（约 38kb），设计简单、使用方便，而且功能齐全，可以实现的效果功能不输给其他地图。Leaflet 适用于大多数 PC 和移动端，并且可以通过大量的插件进行扩展。

图 3-33　Leaflet 网页界面[1]

- OpenLayers

OpenLayers 是一个可在网页轻松放置动态地图的 JavaScript 免费开源代码库，旨在进一步利用各种信息。平铺图层、渲染矢量图块和数据、易于定制和扩展、开箱即用的移动支持是其核心功能。

- Kartograph

Kartograph 是为满足设计师和数据工作者的需求而创建的一个简单、轻巧的框架，可以被用来构建交互式矢量地图的应用程序。Kartograph 包括生成精美的矢量 SVG 地图、对 Illustrator 友好的 Python 库和可以帮助开发者在网页上呈现交互式地图的 JavaScript 库图表代码库。

① https://leafletjs.com/

• CARTO

CARTO 是一个开源、强大且直观的平台，既可以制作出精美的地图并构建强大的地理空间，也可以进一步洞察和分析地理位置数据，得出结论。它旨在通过提供灵活、直观地构建地图和地理空间的方法，让人们更容易讲述故事。CARTO 可以安装在用户自己的服务器上，通过 carto.com 为用户提供托管服务。

2）关系网络图

• Sigma

Sigma 是一个专门绘制图形的交互式可视化 JavaScript 程序库。Sigma 提供了如通过 Canvas 和 WebGL 渲染器或鼠标和触摸的支持，实现流畅、快速地操作 Web 页面等许多内置功能。Sigma 是一种渲染引擎，你可以根据需要自定义渲染和高度扩展。

3）金融图表

• dygraphs

dygraphs 是一个快速灵活的开源 JavaScript 图表库，可浏览和处理海量数据集创建时间序列的交互式图表，还可定制高度，支持平移、缩放、鼠标悬停等交互行为。dygraphs 在博客上会发布该图表库的所有信息（见图 3-34、图 3-35）。

图 3-34　dygraphs 网页界面[1]

———
[1]　http://dygraphs.com/

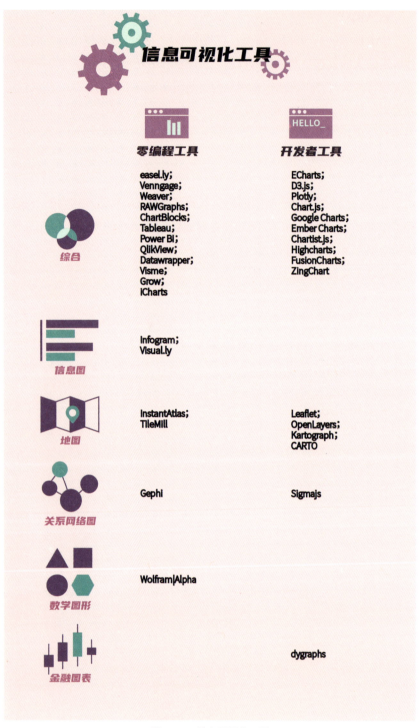

图 3-35　信息可视化工具

3.4　版面设计

　　版式设计，是将有限的视觉元素在一定的空间中进行有机的排列组合，将理性思维个性化地表现出来，是一种具有个人风格和艺术特色的视

觉传达方式。它在传达信息的同时，也产生感官上的美感。……视觉流程的设计结果就是版式设计。因此，在版式设计中，视觉流程的好坏对其设计效果的优劣起着至关重要的作用。

版式设计中的视觉流程分类，从视觉流程所处的维度空间的角度可分为二维空间中的视觉流程、三维空间中的视觉流程、多维空间中的视觉流程，从视觉流动的形式方面可分为线型视觉流程、焦点视觉流程、反复视觉流程、导向视觉流程、散点视觉流程等。进行流程设计时应重视视觉流程的逻辑性，把握视觉流程的节奏感和韵律感，强化视觉流程的诱导性，展示视觉流程的个别性。① 图 3-36 中给出了 6 种常见的信息图表布局。

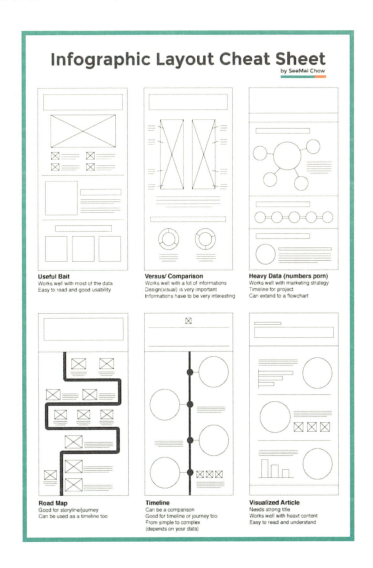

图 3-36　信息图布局说明
See Mei Chow 2015 [2]

① 马建华. 版式设计中的视觉流程 [J]. 包装工程，2008（6）：191-193.
② See Mei Chow.Infographic Layout Cheat Sheet Plus Templates You Can Edit[EB/OL]（2022-05-02）[2024-06-05]. https://piktochart.com/blog/infographic-layout/

以 2019 凯度信息之美大赛辣椒主题的信息可视化图为例（见图 3-37），该图设计了从上到下的视觉流动方向，辣椒剖面图采用了实物拍摄辣椒，可以让读者更直观地看到辣椒的内部结构信息。图形化的辣椒细节结构，使信息获取更为简单、直观和清晰。采用红色为主题色，给读者一种炽热的感觉。为让人们对辣椒有更多的了解，制作者还介绍了世界上一些顶级的辣椒排名和辣椒对人体的影响。这些信息通过大小、长短、颜色明度等排列手法，在带给整个版面节奏韵律感的同时，能有序地引导人们的视觉流动方向。

图 3-38 是来自韩国设计师 sung hwan jang 的作品，其罗列出救生包中的必需品。画面以明快鲜艳的色调为主，用以帮助人们去进行救生用品

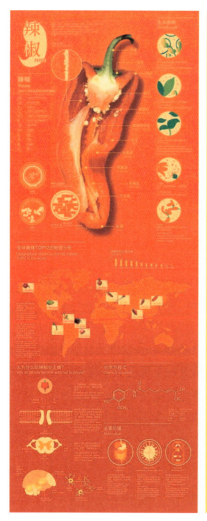

图 3-37　辣椒 Zhang Xiao Lian 2019（左）[1]

图 3-38　救生包中的必需品（右）[2]

① 数据可视化协会（DVS）. Pepper[EB/OL]（2019）[2024-06-05]. https://www.informationisbeautifulawards.com/showcase/4168-pepper

② Jang Sung Hwan.Survival Kit[EB/OL]（2016-10）[2024-06-05]. https://dribbble.com/shots/7626617-Survival-Kit

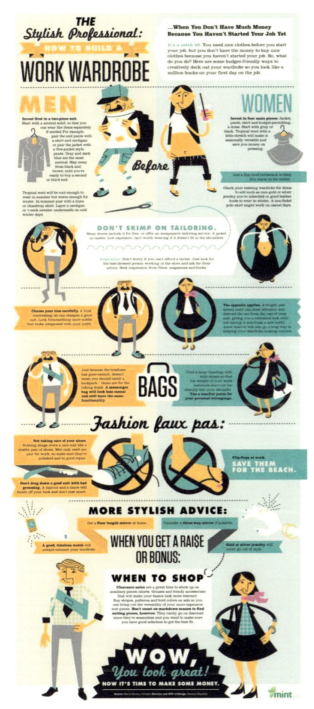

图 3-39　Work Wardrobe 工作着装[1]

的准备。画面中的信息以图片为主，配以少量整齐有序的文字，非常简洁明了，即使不阅读文字，也能通过图片得到主要信息。

在阅读图片信息后，人们会对需要携带的物品进行一个选择，寻找到所需要的物品然后进行整理。与长篇大论的文字说明相比，图片显得更加简洁明了，大大降低了人们获取信息时的困难程度，更能让人产生阅读的兴趣，也让版面显得活泼有趣、清楚明了。在功能方面，由于信息可视化的处理，以图像的形式演绎，大大减少了人们错看、漏看的概率。

图 3-39 所示的可视化信息内容为工作着装建议，信息传递的人群为初入职场的小白。整件作品所包含的信息量并不庞大，所有的信息都是作者以本人角度进行输出的，概括来说就是作者从基本着装的购买、剪裁的重要性、配饰、包包、鞋子还有其他时尚意见这六个方面给出的新人工作着装指南。

作品整体以长图二维静态可视化方式呈现，以插画与文字组合的形式进行可视化展示。首先是男女职场新人漫画形象，根据着装、动态、表情的变化体现不同的文字信息。整体配色以低饱和度的黄绿为主，文字为黑，白、灰色为图像辅助。大胆的撞色使整个可视化的呈现活泼生动，吸引人眼球。低纯度的背景配上黑色字体能清晰地展示文字内容。整个作品是竖向长条形图片，从上往下通过虚线分隔出六个不同的主题内容，同时，左右采用不同的配色用以区分性别。这样的排版有助于使用者直观获取信息内容和信息间的逻辑关系。

[1]　Lindsey. Work Wardrobe[EB/OL]（2011-09-07）[2024-06-05]. https://www.dailyinfographic.com/work-wardrobe-infographic

3.5 可视化教学资源

除上述提及的信息可视化资源网站和数据可视化设计工具网站，还有以下资源链接可供可视化学习和参考（见图3-40）。

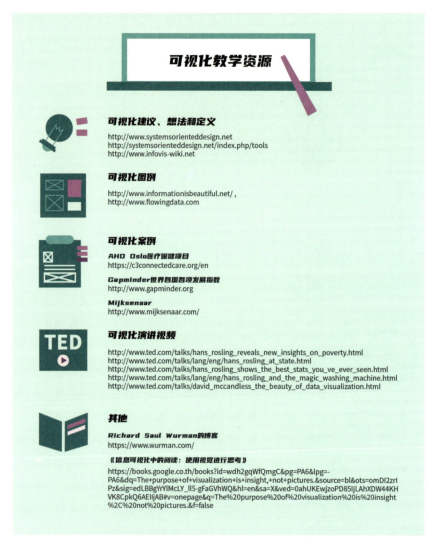

图3-40 可视化教学资源

信息可视化的有趣的想法和定义

http：//www.infovis-wiki.net/

精美的信息可视化图例

http：//www.informationisbeautiful.net/

http：//www.flowingdata.com

Information aesthetics

http：//infosthetics.com/

《信息可视化中的阅读：使用视觉进行思考》

https：//books.google.co.th/books?id=wdh2gqWfQmgC&pg=PA6&lpg=PA6&dq=The+purpose+of+visualization+is+insight，+not+pictures.&source=bl&ots=omDI2zrIPz&sig=edLBBgYrYlMcLY_ll5-gFaGVhWQ&hl=en&sa=X&ved=0ahUKEwjzoPD85IjLAhXDW44KHVK8CpkQ6AEIIjAB#v=onepage&q=The%20purpose%20of%20visualization%20is%20insight%2C%20not%20pictures.&f=false

面向系统的可视化建议

www.systemsorienteddesign.net

http：//systemsorienteddesign.net/index.php/tools

AHO Oslo 医疗保健项目

https：//c3connectedcare.org/en

Gapminder 世界各国各项发展指数

www.gapminder.org

Richard Saul Wurman 的博客

https：//www.wurman.com/

Mijksenaar

http：//www.mijksenaar.com/

相关 TED 演讲

http：//www.ted.com/talks/hans_rosling_reveals_new_insights_on_poverty.html

http：//www.ted.com/talks/lang/eng/hans_rosling_at_state.html

http：//www.ted.com/talks/hans_rosling_shows_the_best_stats_you_ve_ever_seen.html

http：//www.ted.com/talks/lang/eng/hans_rosling_and_the_magic_washing_machine.html

http：//www.ted.com/talks/david_mccandless_the_beauty_of_data_visualization.html

第 4 章 信息可视化设计的步骤和方法

4.1 信息图的五要素

2009年2月,由国际新闻媒体视觉设计协会(SND)主办的新闻视觉设计大赛在美国纽约州锡拉丘兹(Syracuse)举行,评审结束后,图文设计组的专家们总结了在制作理想的信息图时应该考虑的五大要素,分别是:吸引眼球,令人心动(ATTRACTIVE);准确传达,信息明了(CLEAR);去粗取精,简单易懂(SIMRLE);视线流动,构建时空(FLOW);摒弃文字,以图释义(WORDLESS)。2010年,张尤亮也提出,从信息图设计的要素来看,优秀的信息图必须具备五个基本要素:概念、立即印象、兴趣、信息和想象力。在这五个要素中,立即印象、兴趣和想象力受形象思维的影响较大,概念和信息则主要受逻辑思维的影响和控制。[1]

在如今信息爆炸的时代,人们更加需要能吸引眼球、信息精准且符合行为习惯的信息图,以此来帮助人们更好地了解相关信息。

4.1.1 吸引眼球,令人心动

信息无处不在,并在以惊人的速度与比例充斥着人们的生活,在面对层出不穷的信息时,人们势必会对信息进行筛选,而视觉作为人们的主要感官之一,在接受外界事物的途径中,视觉所占的比重比听觉、味觉、嗅觉等都大得多。形象思维对信息的接受更加快速,用户在首次接触到新事物时最开始主要依赖于形象思维,包括色彩、形象、情感等。由此可知,当新的信息图出现时,如何使用户眼前一亮,立刻形成记忆并进一步

[1] 张尤亮. 信息图形设计 [D]. 中央美术学院,2010.

产生情感共鸣，抓住视觉特性是相当重要的一部分。现如今，大多数信息图设计都采用了大篇幅图形与小篇幅文字的版式设计，比起成段的文字，信息图设计更倾向于利用色彩鲜艳、动态有趣、具有鲜明特色的图形来进行信息的传播，并赋予它一定的情感色彩。例如，2017 年，荷兰有 1 917 人以自杀的方式结束了他们的生命。来自 Studio Terp 的 Sonja Kuijpers 从自身与自杀倾向抗争的经历中获得灵感①，在收集相关数据、制作相应图表的基础上，以"景观"的形式对荷兰 2017 年的自杀情况进行了可视化。② 这幅"景观"的左右两边用以区分自杀者的性别。树、云朵、波浪等元素表示不同的自杀方式，同一类元素的不同颜色、形状、大小用以描述八个不同的年龄层（见图 4-1）。原本冰冷而绝望的自杀景观在充满自然意象的可视化手段下变得平静而温暖，作者想要借此柔软的手法唤醒有自杀倾向的人对生命的眷恋。

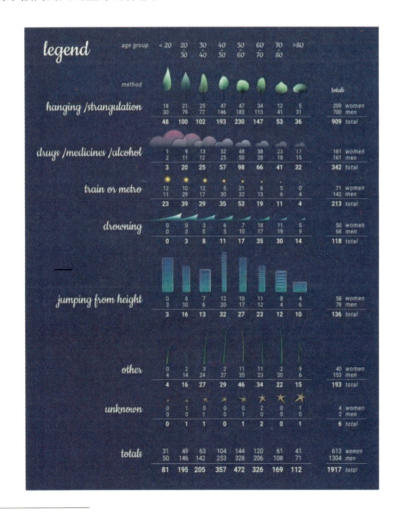

图 4-1　2017 年荷兰自杀情况可视化

① https://www.studioterp.nl/a-view-on-despair-a-datavisualization-project-by-studio-terp/

② Sonja Kuijpers.! Trigger warning![EB/OL]（2017）[2024-06-05]. https://www.studioterp.nl/a-view-on-despair-a-datavisualization-project-by-studio-terp/

4.1.2 准确传达，信息明了

在进行信息传达时，设计师首先要确保表达清晰并使用户能够准确地接受到相关信息。读者在面对模糊不清的信息图时除了难以理解以外，甚至会对相关内容产生曲解，造成不必要的误会。因此，设计师在制作信息图时必须明确设计意图与设计目的。在将相关数据转化为信息时，设计师要对数据进行过滤、组织、归纳和综合，并发现数据背后的相关性和隐含意义，对其内涵给予充分的解释与说明，从而达到增值的目的。数据加工的类型包括情境化加工、有效化加工、归一化加工、细分化加工、精炼化加工等①。设计师要将烦琐的数据进行加工呈现，简单明了地令人们明白其中数据的关系，并使人们自发性地进行互动分析。例如，Pew Research 设计了按年龄组划分的美国人口，以显示人口统计数据随时间的变化而变化（见图 4-2），整个画面清晰明了，并且随着动画的变化，人们能够轻易地分析、对比相关数据，了解美国人口的年龄占比变化并采取相应的措施。②这种清晰明了的微内容很容易在社交上分享或嵌入博客中，从而扩展了内容的传播范围。

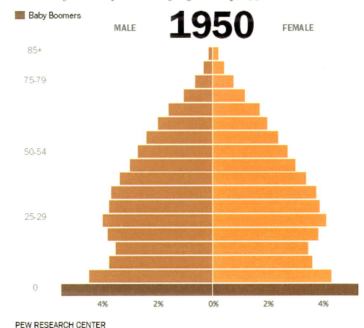

图 4-2 1950—2060 年美国男女比例人口可视化

① 化柏林，郑彦宁. 情报转化理论（上）——从数据到信息的转化 [J]. 情报理论与实践，2012，35（3）：1-4.
② 数据迷人.16 个迷人的数据可视化案例 [EB/OL]（2019-05-21）[2024-06-05]. https：//www.jianshu.com/p/e7897cc75103

4.1.3 去粗取精，简单易懂

在大数据时代的今天，数据已经成为人们触手可及的部分，而冗杂的数据堆砌只能造成信息的混乱与信息之间的互相干扰。对于设计师来说，大胆地舍弃，精确地找寻信息之间的关键节点与关系才能更有效地进行信息传达。在信息图的制作过程中，图形信息往往具有更大的包容性，比起文字信息各个国家之间的理解不同与翻译之间的差错，更加具有世界通用性，能够直接传递出有效信息，信息图形要素有多种类型，大致可分为：统计信息图、时间线信息图、过程信息图、海报信息图、地理信息图、比较信息图、层次信息图、研究统计图、交互式信息图和云信息图。同时，在设计中设计师也需要做到版式的干净明了，需要对色彩、字体、线条之间的关系进行考量。例如，Berlin Marathon 在 2016 年设计的"2016 年柏林马拉松——你的城市跑得有多快"[①]，展示了所有完成 2016 年柏林马拉松比赛的 35 827 名选手在城市中的参赛情况（见图 4-3）。每位选手

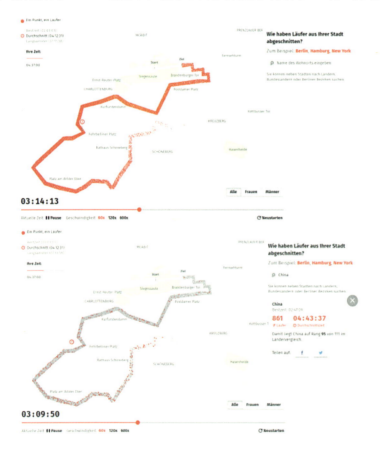

图 4-3 2016 年柏林马拉松可视化——你的城市跑得有多快

① erliner Morgenpost. Auszeichnung für Marathon-Anwendung der Berliner Morgenpost[EB/OL]（2017-11-29）[2024-06-05]. https：//www.morgenpost.de/berlin/article212688297/Auszeichnung-fuer-Marathon-Anwendung-der-Berliner-Morgenpost.htmlhttps：//interaktiv.morgenpost.de/.

用一个点来表示，这些点会随着时间的推进而移动，形成动态的动画图像。通过交互型地图，用户首次可以跟进赛事进程，并能比较参赛者的实时位置、用时情况等。整体页面以浅色为基底，只有人群重点部分以红色进行标记，使得重点部分尤为突出，清晰明了。

4.1.4 视线流动，构建时空

利用人们的习惯性阅读行为以及无意识视线移动进行设计。人们在进行阅读时通常都是从左往右，从上往下的，因此在进行设计时应当遵从人的阅读行为规律，并且将信息重点放置于视线中心地带以加强人们的记忆点。特别是在针对时间变化的信息图设计中，要以左为现在，以右为未来，流畅地营造出时空感，并选择正确的配色吸引人们的注意力。设计师在设计前需要合理考虑这些因素，按不同的元素进行设计。如图4-4所示，这样的三维螺旋时间线，利用从上至下的阅读习惯，营造出时间感。螺旋状的设计既符合古时候东西方的先贤已经用首尾相衔的蛇来表示时空的无尽，也能够表达出空间的深邃感。同时，三维螺旋时间线能够更理想地刻画出时间周期中其他要素的变化。在这个图中，增加了地理、生物的

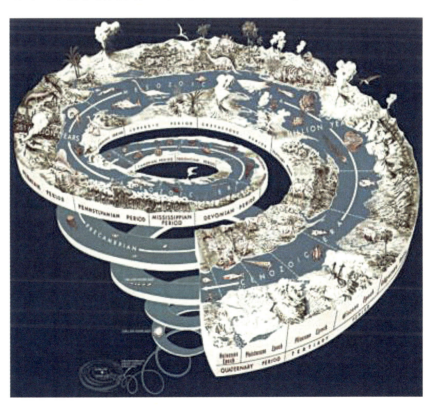

图4-4 三维螺旋时间线可视化[1]

[1] 大数据文摘.[可视化]时间线的7种设计方式[EB/OL]（2018-05-22）[2024-06-05]. https://cloud.tencent.com/developer/article/1132316

演变，让整个历史周期显得更为奇妙。而针对从左至右的信息图，大英图书馆就利用时间轴来展示中西方的历史资源（见图4-5）。用户在显示的顶部选择一个时间线，然后通过在底部的滚轴控制时间周期，最后选择一个图像卡，并访问该卡背面的信息页面。与大多数时间线不同的是，使用交互的时间线并没有描绘出一个完整而庞大的时间路径，而是将它们打包好，卡片化地放置在最底层的时间线上布局。这样的形式可以用在目前的游戏、网页页面中。

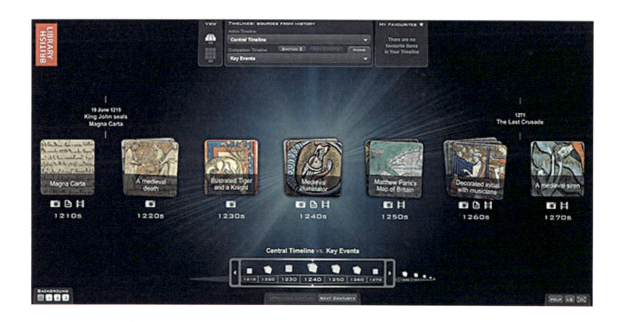

图4-5　大英图书馆信息图可视化[1]

4.1.5　摒弃文字，以图释义

信息可视化的设计要素具体包含图形与符号要素、文字与数据要素、色彩要素三个方面内容。在文字、图形、数字等视觉表现形式中，人对图形是最为敏锐的，也就是说，图形能够使得人们更直观地理解事物本身。信息的图形化和符号化设计将信息形象地概括为图形，可以降低信息认知成本，增强信息沟通能力。比起文字信息，各个国家之间语言不通、使用习惯不统一，并且翻译有多误差来说，图形信息更加具有统一性与通用性。图形和符号依靠自身易于阅读和识别的特点，大大提高了信息视觉传达的效率和能力，具有较强的视觉冲击力和感染力。同时，图形的色彩也起到了重要的作用，鲜明的色彩不仅能够突出主题明确性，更能够吸引人们的视线，好的色彩搭配甚至可以表达一定的信息，从而减少文字信息的

[1]　大数据文摘.[可视化]时间线的7种设计方式[EB/OL]（2018-05-22）[2024-06-05]. https://cloud.tencent.com/developer/article/1132316

介入，让人们在不理解文字信息的情况下也能够了解信息图的主要信息。例如，Periscopic 所创作的"愤怒的小鸟"是针对美国最近十届总统的就职典礼上六位总统的面部表情以及他们表达的情绪的显著差异进行的对比分析。① 以羽毛的形态作为设计载体，画面简洁清晰，并以对比色作为设计元素，红色为愤怒，绿色为开心，其他颜色穿插其中（见图 4-6），强烈的色彩冲突让人一目了然。

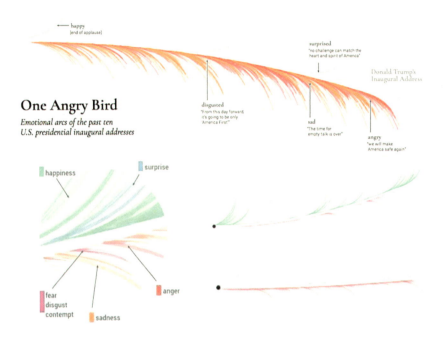

图 4-6　美国十届总统面部表情情绪可视化（1981 年里根—2017 年特朗普）

4.2　数据获取与数据研究

随着科技的不断发展以及大数据时代的到来，数据的获取已经轻而易举，互联网的出现更是伴随了大量的数据出现。从广义上来说，数据同时包含了信息、情报、知识等，而信息是有意义的数据。数据是形成信息的基础，只有在经过处理之后，建立了有效关系并赋予明确意义之后，数据才能够转化为信息。而大数据有着巨大规模，主流软件工具无法在短时间内进行捕捉、整理、分析、处理和储存数据。就数据本身而言，大数据指的是一种信息资产，该信息资产的规模十分宏大，处理速度非常快，且具有多样化特征。就分析和处理方法而言，大数据技术就是通过新的技术对传统数据处理技术不能够处理的海量数据进行处理。②

① Data Visualization Society（DVS）. One Angry Bird[EB/OL]（2017）[2024-06-05]. https://www.informationisbeautifulawards.com/showcase/2162

② 梁光瑞，魏国. 大数据时代数据信息可视化的探讨[J]. 现代信息科技，2020，4（10）：19-21.

总体来说，数据是事实的数字化、编码化、序化化、结构化；信息则是有意义的数据，是数据在媒介上的映射，反映事物运动的状态以及状态的变化；知识是对信息进行加工、分析、提取、评价的结果，反映事物运动状态的规律以及状态变化的规律；情报则是激活了、活化了的知识，反映人们如何运用知识去解决实际问题（见图4-7）。

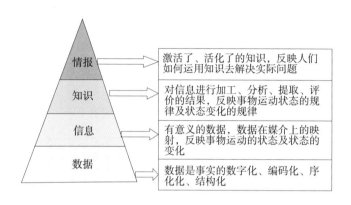

图 4-7 数据、信息、知识与情报的层次关系

在对数据的研究中，设计师需要对此进行有效的转化。对于数据的转化，主要根据人们不同的能力和背景对数据进行识别、吸收、过滤、分析、归纳与转化，发现背后的相关性以及内隐含义，并针对相关内涵进行充分的分析、解释和说明，从而进行增值。而数据转化为信息的路径有很多，这些转化的路径统称为数据加工。数据加工的类型包括情境化处理、有效化处理、归一化处理、细分化处理、精炼化处理（见图4-8）。情境化处理主要是将无意义变为有意义，例如，美国各年龄人口的数据本无意义，但在进行了数据整理以及年份对比之后则有所增值，并可以此进行相关分析发现社会中所存在的问题；有效化处理则是从无关到有关，有效地过滤掉不相关或不重复以及重复的数据，例如，用户在进行筛选书籍时会利用书名、作者、关键词、分类等方式进行过滤，基于判断的标准

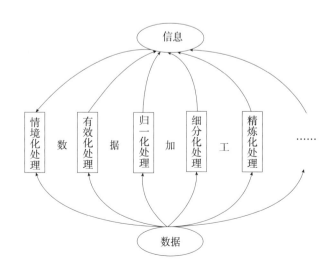

图 4-8 数据转化为信息的示意图

来判断符合或者不符合；归一化处理主要指术语名称的归一化处理和语种的归一化处理，是对数据进行统一与归纳，[①] 例如，将"女人""女性"（female）等相同含义的词语进行统一，能够更好地进行整理并防止缺漏；细分化处理则是由大及小，更加细分数据，并将其更好地分类，例如，对学校的学院进行细分、对学院专业细分、对研究方向细分等；精炼化处理则是由多及少，将数据精简，更好地贴切主题。

在将数据转化为信息并进行信息可视化设计、进一步作数据研究时，至少包括了四个步骤：收集—整理—设计—输出，而收集与整理尤为重要。在设计前，设计师首先要明确设计主题与设计目的，利用5W1H分析法也称六何分析法，对选定的项目、工序或操作从原因、对象、地点、时间、人员、方法六个方面提出问题并进行思考，使思考的内容深化、科学化。其次，进行框架性的思考与展现，运用视觉元素造型、色彩选取、动态变化等进行进一步的视觉表达。再次，设计师再经过充分地整理、归纳、分析、总结、理解、提炼之后，将其最终视觉化，最后，通过图样化的方式进行展现，让人们以最直接、快速的方式获得自己需要的信息。信息可视化已经与人们的生活息息相关，无论是在商场、火车站、飞机场、公路等场景下的信息导视，还是数字化时代下的广告、动画、数据总结等都能够更好地帮助到人们，这样的表达不仅节省了读者的时间，还为分析数据之间的联系起到了很大的作用。

4.3 动态信息可视化案例解析

随着信息技术的不断发展，动态信息可视化愈加成熟，在生活中的方方面面都得到了运用，除了在互联网中大量运用的数据分析以外，在广告、商场、警局、交通等中也都进行了合理的运用，使得人们的生活更加方便快捷。动态化的设计使得信息更加生动活泼，可以充分地展示数据变化的过程，以及更容易帮助人们了解到信息中所蕴含的内隐含义，同时，在提高了可用性与可读性的基础上，交互方式以及视觉冲击力都得到了更多提升。

根据现有的动态信息可视化设计，动态信息可视化大致分为：对比展现式、个体表达式、时间进程式以及相关连接式。"对比展现式"更多的是利用对比手法来更好地进行信息的阐述，通过对过程中变化的展现，人们能够非常直观地看到先后顺序以及差距的大小，在无意识中就已经完成了内心粗略的对比，对于日后的细节分析以及阐述都有更好的导向力。

① 化柏林，郑彦宁. 情报转化理论（上）——从数据到信息的转化 [J]. 情报理论与实践，2012，35（3）：1-4.

例如，作者 Irene de la Torre Arenas 所创作的"历史上的游泳世界纪录"[①]（见图 4-9），对 1902 年到 2017 年的 50 米游泳记录以及每个运动员的平均速度，将男性与女性用不同颜色的圆点区分开，利用人们的阅读习惯从左往右进行动画制作，这样的界面版式与游泳运动中的泳道十分相似，人们在进行数据阅读与分析时能够同步感受到游泳比赛的氛围。同时，将赛道编码替换为时间年份，可更好地进行直观比较，能够明显地看出男女运动员中平均速度最快的选手。另外，针对 1910—2010 年男女平均游泳速度也进行了对比分析，分析结果表明，以时间进程为基础，以圆圈的形式前进更能看出不同年份男女运动员平均速度的提升。

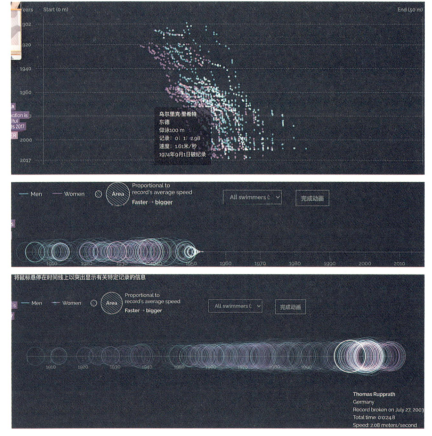

图 4-9 历史上的游泳世界纪录可视化

在如今的日常生活中，人们总是不自觉地与他人进行对比，为了让人们更方便更直接地进行对比分析，Nathan Yau 设计了一份别致的信息图[②]。信息图主要包括相关个人信息（性别、年龄、职业状态、时间）与日常状态（睡眠、个人护理、家务、工作等）的分布情况和个人水平。随

① Irene de la Torre Arenas. Swimming World Records throughout History[EB/OL]（2017-04）[2024-06-05]. https：//irenedelatorre.github.io/swimming-records/index.html

② Nathan Yau. How People Like You Spend Their Time[EB/OL]（2016-12-06）[2024-06-05]. https：//flowingdata.com/2016/12/06/how-people-like-you-spend-their-time/

着性别等基本个人信息的改变，图中的相关信息也会产生相应的变化，利用明黄色将个人的平均水平进行展示，而其他数据水平则利用灰色线条半透明显示（见图4-10），人们在清晰地看到自己的平均水平以及日常状态时也能够与其他人进行对比，从中可知自己状态正常与否。这样直观又带有明显对比色彩的信息图能够更好地帮助人们进行信息获取与分析，也避免了对统计数据的不利影响。

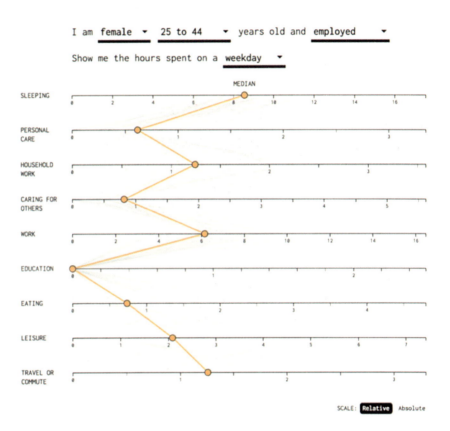

图4-10 "像你这样的人如何消磨时间"个人信息对比可视化

"个体表达式"倾向于利用单个的展示方式来凸显信息的独特性，并令人们在阅读的过程中更加专注，更加印象深刻。单个产品之间的叠加深入，使信息递进，对于信息主题的诠释也更加细致，更能唤起人们的情感共鸣。例如，Nicole Precel、Rachael Dexter、Eleanor Marsh、Soren Frederiksen、Craig Butt、Mark Stehle、Richard Hughes、Simon Schluter、Eddie Jim所创作的信息图《看不见的罪行：我们是否让性侵受害者失望了？》[①] 如图4-11所示，目的就是用数据来揭示澳大利亚性暴力事件发生率较高，但是受害者起诉率却相差甚远这一现象，还原性暴力受害幸存者

① Nicole Precel, Rachael Dexter & Eleanor Marsh.Are we failing victims of sexual violence?[EB/OL]（2019-09-13）[2024-06-05]. https://www.smh.com.au/interactive/2019/are-we-failing-victims-of-sexual-violence/

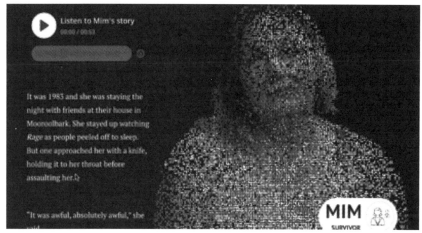

图 4-11 《看不见的罪行：我们是否让性侵受害者失望了？》澳大利亚性暴力事件可视化

的经历，通过数据来分析为什么社会系统没有伸张正义。作者通过对性侵幸存者的数月实地采访，使用数据可视化、多媒体等工具对这一现象进行了展现。通过数字的展现使报道的故事更具可信度——除了陈列数据，报道同时还注重这些数字背后受到伤害的女人和男人们。在动态展现中，设计师利用大篇微粒逐渐组成人们面孔的形式来表达这些人只是众多受害者中的其中一员，微不足道却充满故事。整体色调较为暗沉，以黑、白、灰为主，加深了该主题（性暴力事件）的悲凉色彩，使得人们在阅读的过程中产生情感共鸣，并能够更加设身处地地以受害者的角度来了解、理解事件的发展与背后的隐情，加深信息与人们之间的情感交流。

"时间进程式"则是利用随着时间的变化而导致事件的进度以及变化来表达其中所蕴含的信息，对于不同时间段的信息既能够进行集中分析，也能够进行对比分析，使得整体信息图更加完整、明朗。特别是在针对较宏大的信息主题时，例如，地球的地理变化、天气变化等，都可以清晰地感受到环境的巨变。而时间进程信息图主要依赖于人的阅读习惯与视线惯性——从上至下或从左往右。例如 Moritz Stefaner、Yuri Vishnevsky、

Simon Rogers、Alberto Cairo 所创作的《食物的节奏》[①]就利用了从上往下的时间进程，并用不同颜色将时间相区分。对该年份不同月份的食物进行分布，可以清晰地看到食物的增长或减少，与季节、节日、全球流行等都有着相关的联系。动态形式以不同年份的色彩碎片进行环形分布，充满了节奏感与趣味性，按照顺时针的趋势从 1 月到 12 月份进行分析，简洁清晰，分布明朗，令人着迷。

而 Max Galka 则利用从左往右的阅读习惯对"两个世纪的美国移民"[②]进行信息可视化分析，地图上的彩色圆点在一个黑色背景下移动，每个圆点代表大约 1 万人。这些点从原籍国飞到美国，而在底部的时间轴则逐渐向前移动。时间轴可以手动移动，以查看历史上不同的时间。左边的记录器显示了哪些国家在什么时候将最多的人送到美国。以黑色作为基色，彩色光点进行点亮分布、移动转移，这样的对比色彩更能突出信息的重点。以流动的线条作为动态形式，对移动的方向以及分布重点都进行了直观的展示。

"相关连接式"更加注重信息与信息之间的联通性，通过相互之间的关系以及衔接，能更好地分析相关信息的多样性与重要性，对分析关系复杂、牵连较多的信息有较大的优势。例如，2016 年美国大选激起了相当多被各方候选人惹恼的选民纷争不断，于是 The New York Times 针对此情况制作了候选人关系细分图，对竞选活动更好地进行了分析。如图 4-14 所示，此可视化图包含几个不同大小的圆点，代表特定的竞选活动、行政管理或其他与候选人当前竞选有关的政府组织，然后由箭头连接。当箭头悬停在某个特定的点上，团体之间的关系就被高亮出来。而选民则能更直观地看清自己对相关活动的贡献，帮助选民们更好地进行选举而减少纷争，并为以后的选举提供了有效的方法。

4.4 大数据可视化案例解析

互联网的全面普及，逐渐加深了人们对大数据的重视程度以及数字信息技术的全面应用，大数据的可视化令人们的生活更加方便快捷。因大数据本身具有一种规模大到在分析方面大大超出了传统数据库软件工具能力范围的数据集合，同时具有大量、多样、高速、低价值密度与真实性的特点（具体分析见第二章第一节），所以针对复杂且综合的数据进行可视化分析前，需要进行捕捉、整理、分析、处理和储蓄数据等较为复杂的步

① Google News Lab and TRUTH&BEAUTY.The Rhythm of Food[EB/OL][2024-06-05]. https：//rhythm-of-food.net/

② https：//www.visualcapitalist.com/two-centuries-of-immigration/

骤。在可视化模型建立中,主要应用到的技术有图像处理技术和计算机图形学技术,二者将实际需求与业务问题作为基础,以图形或图像的形式呈现出作者具体的想法和方案。

大数据可视化也在众多重要行业作出了卓越的贡献,在人类活动、自然科学、社会局势、网络数据等多方面都有不俗的表现。在人类活动方面,对人类因为不同原因的移动轨迹与数据都进行了整理分析。例如"人口普查和新闻中的移民"是牛津移民观察站为了展示2011年英国移民数据情况所建的网站[①],这里的数据是从相关新闻中提取的(见图4-12)。整体画面生动有趣,人们从中可以清晰地看出移动的动态方向以及移民速率,移民国圆圈不断缩减,而被移民国不断增大,整体视觉表现直观、简约。同时,将移民国全部集中能够更好地对比移民的相关数据。而后用动态的小点来展示英国各个地区移民数据的情况,点数较为密集区域是相对集中区域,人们可以通过点数的疏密一眼看出地区之间的差异,对人们的活动有了更加集中的展示。通过人们集中或分散的局域展示,对于其地理

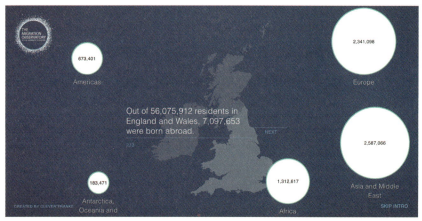

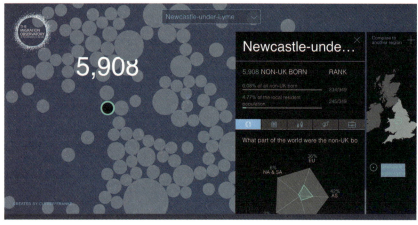

图4-12 2011年英国移民数据情况可视化

① 牛津移民观察站.VISUALISING MIGRATION DATA FOR ENGLAND AND WALES[EB/OL][2024-06-05]. https://seeingdata.cleverfranke.com/#

环境，人文环境等多方面的分析也更加方便快捷。

如图 4-13 所示，"Histography" 是一个跨越 140 亿年历史的交互式时间表——从宇宙大爆炸到 2015 年。① 该网站以类似于心电图的视觉形态对这个时间表进行设计。其由无数个小点汇总而成，展现了网络数据的力量以及历史的进程。该网站每天从维基百科和自动更新信息中抽取历史事件，并记录新的事件，对起点、地球形成、生命的种子、鱼类时代、爬行动物时代、哺乳动物的年龄、石器时代、青铜时代、铁器时代、中世纪、再生、工业时代与信息时代均有记载。分类记录了文学、音乐、战争、政治、施工、发明、暴动、妇女权利等出现频繁的事件，以及它们出现的具体次数。可通过点击圆点查看对世界有具体信息的展示，使人们对历

/ 起点 / 地球形成 / 生命的种子 / 鱼类时代 / 爬行动物时代 / 哺乳动物的年龄 / 石器时代 / 青铜时代 / 铁器时代 / 中世纪 / 再生 / **工业时代** / **信息时代**

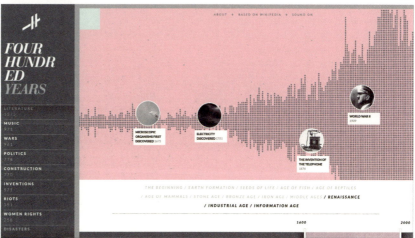

图 4-13 "Histography" 跨越 140 亿年历史的交互式时间表可视化

① Matan Stauber. "Histography" 跨越 140 亿年历史的交互式时间表可视化 [EB/OL] [2024-06-05]. http://histography.io/

史流程有更加详尽的了解。

而大数据可视化对于自然科学也有详细深刻的分析。在 Duncan Clark 和 Robin Houston 所创作的"航运地图"中[①]，以时间轴为基点，利用人们由左往右的阅读习惯，对 2012 年各个时间点的全球商业航运的大致信息进行了展示，除了总体观感之外，还可以通过这张地图查阅特定时间在海上运行的船只类型，以及运行过程中的海洋深度、航运活动中船只产生的二氧化碳排放量等（见图 4-14）。网站将所有船舶都展示出来，并且可以随着时间的变化而移动，这样，可对比船只的移动轨迹，将航运大数据进行详细分析，对人类的海洋活动更加直观、清晰地进行展现，更好地服务于人类的海洋数据分析。

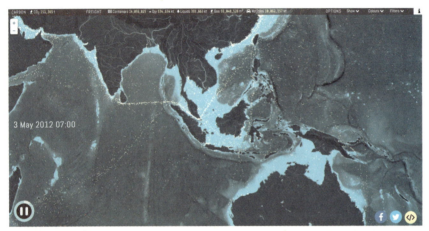

图 4-14 "航运地图"全球商业航运信息可视化

另外，"科学的路径"对科学家的具体工作成果量化了个体科学影响的演变，研究了数以千计科学家们的科研生涯生产力和影响因子的演变，重构了来自 7 个学科不同科学家出版的研究成果和发表记录，将每篇论文

① Duncan Clark，Robin Houston."航运地图"全球商业航运信息可视化 [EB/OL]（2022-05-02）[2024-06-05]. https://www.shipmap.org/

与其对科学界的长期影响联系起来，并通过引用指标进行量化梳理。① 他们发现，科学家职业生涯中影响力最大的成果其实是随机分布在他们的长期工作中的。简单来说，某一特定影响力最大的科研成果在某科学家所发表的所有论文序列中出现的概率是一致的。设计师可以探索不同学科的科研生涯，根据不同的科研生涯参数对科学家进行排名，或者选择其中的一小部分。如图 4-15 所示，此图大致分为两部分：上半部分是具体信息，包括项目、数据、纸等载体分类，以及 10 年后的平均引用次数、h-index、individual Q、论文数量的树状简约表格；下半部分则是论文的具体数据，点击后波浪亮起显示具体的信息，方便人们更加详细地了解相关内容。波浪形式象征着知识的海洋，视觉冲击力强，表达清晰。

图 4-15 "科学的路径"科学家具体工作成果可视化

针对变化多端的社会局势也有细致的分析，Neil Halloran 所创作的"和平下的阴影——核威胁，"针对人类战争与和平、死亡人数、战争所带

① Roberta Sinatra、王大顺、Pierre Deville、宋超明、Albert-László Barabási. 量化个人科学影响力的演变 [EB/OL][2024-06-05]. https://sciencepaths.kimalbrecht.com/

来的危害讲述了在核武器时代实现和平的重要性,并对拥有核武器的国家、核武器曾带来的伤害等进行了详细的分析[①]。图4-16采用了特别的信息可视化手法,针对具体的现象进行了具体分析,以极尽简洁干净的手法针对不同章节的具体数据进行了详细的可视化分析,让人们可以直观地了解到战争所带来的经济、文化、人类、自然以及多方面的危害。

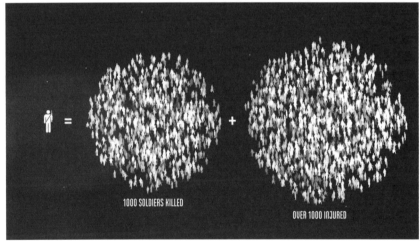

图4-16 "和平下的阴影——核威胁"可视化

在信息时代,网络成为人们生活中必不可少的一部分,对于网络数据的分析同样也不可缺少——可对网络信息进行更好的分析整理,对网络用户的行为习惯、行为模式进行分析。例如,"Notabilia"分析和可视化了维基百科中争议性条目的讨论情况(见图4-17)。[②] 这里展示出最长的100个讨论。这里的创意是用树的形式来展示这些讨论。树状图的出现可

① Neil Halloran. "和平下的阴影——核威胁"可视化 [EB/OL](2015)[2024-06-05]. www.fallen.io

② Stefaner, D. Taraborelli, G.L. Ciampaglia.Notabilia"维基百科中争议性条目讨论可视化 [EB/OL](2011)[2024-06-05]. http://www.notabilia.net/

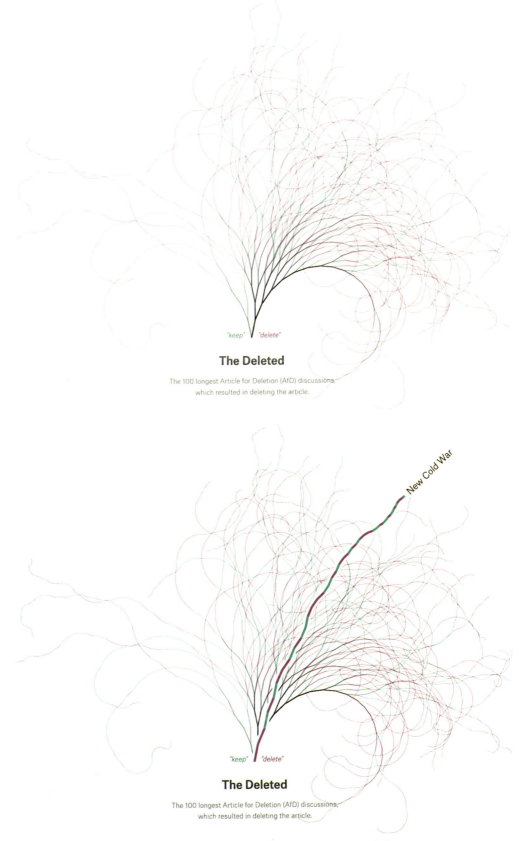

图 4-17 "Notabilia" 维基百科中争议性条目讨论可视化

以更好地使信息图更加生动活泼：当用户对条目建议保留、合并或重定向时，会添加向左倾斜的绿色线条；当用户建议删除条目时，会添加向右倾斜的红色线条；当随着讨论的进行，线条的长度以及角度会慢慢衰减。人们在进行阅读时可对线条进行点击，了解详细的信息。信息图分布乱中有序，即使在相互交错的过程中也能够清晰地得出数据之间的关系以及实际情况。

第 5 章　信息可视化设计实践

5.1　设计 plus 大数据 = 须仰望的现实版盗梦空间

5.1.1　Virtual Depictions：San Francisco[①]

如图 5-1 所示，Virtual Depictions：San Francisco 是一个公共艺术项目，由一系列数据组成，在位于 350 Mission 大厅的媒体墙上以独特的艺

图 5-1　Virtual Depictions：San Francisco 公共艺术项目

① Sia 同学. 当设计遇上大数据，简直就是现实版的盗梦空间，太震撼了！[EB/OL]（2019-08-02）[2024-06-05]. https：//mp.weixin.qq.com/s/TfoHe3ktJnMHrvMgkwI8aw

术方式讲述城市的故事。通过将媒体艺术嵌入建筑中,创造了一种体验城市空间的新方式。这种新型的可视化方式逐渐融入生活,不断提高人们的体验。

5.1.2　Wind of Boston: Data Pain tings

这幅特别的数字画在美国波士顿 Fan Pier 的 100 Northern Avenue 大厅进行展示,尺寸是 1.8m×4m(见图 5-2)。

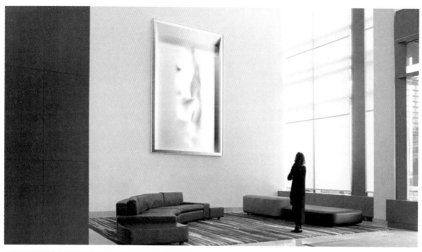

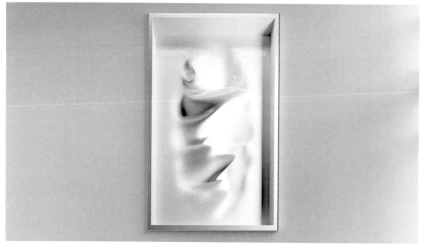

图 5-2　Wind of Boston: Data Pain tings

画布中的内容由 Refik Anadol Studios 开发的一系列定制软件呈现,通过从波士顿洛根机场收集的数据,全年以 20 秒的间隔读取、分析可视化风速,并根据无缝高分辨率 LED 屏幕的技术规格进行精确校准,将风的方向和阵风模式以及时间和温度展现出来。

这种全新的风力和时间、温度的展示方式,将原本枯燥的数字转变

为艺术性的画,每幅都传达着不同的信息,有着不同的形象,开发了新型的信息传达模式。

5.1.3 WDCH Dreams

洛杉矶爱乐乐团为庆祝百年诞辰,与 Refik Anadol 合作在洛杉矶市中心呈现了为期一周的公共艺术装置"WDCH Dreams"(见图 5-3)。Anadol 和他的团队将乐团官方提供的高达 45TB 的数据,加上 Google 的计算算法进行了可视化。

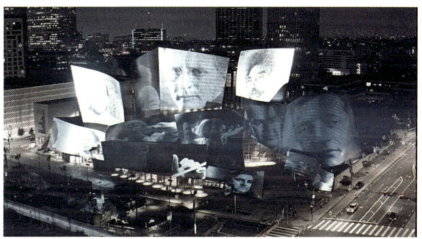

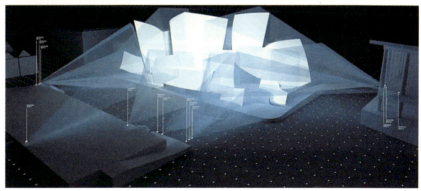

图 5-3 WDCH Dreams

42 台大型投影仪将这个庞大的"数据宇宙"投影在当代著名建筑师 Frank Gehry 设计的音乐厅上。以夜空为背景,用建筑作画布,大数据光影成为这一切的主角。黑科技与建筑的无缝结合,诉说着乐团百年的历史。

科技与数据的结合,不仅布置了恢宏庞大的背景,还将信息巧妙地融入其中,展示了数据的魅力和震撼。

5.1.4 Archive Dreaming

Refik Anadol 受美术馆 SALT Research 委托与之合作，使用机器智能算法检索和分类 1 700 000 个文档之间的关系。档案中的多维数据被转换为沉浸式媒体装置，重塑 21 世纪博物馆感知的记忆、历史和文化。

如图 5-4 所示，人们可以体验被图书包围的感觉，并与这些视觉资料元素进行实时互动。它既展现了艺术与科技的无穷魅力，也反映出历史文化的浩瀚沧桑，人们在被这个沉浸式的环境震撼的同时，也会感慨万千。

图 5-4　Archive Dreaming

设计师要想吸引读者能自发挖掘数据里的故事，除了考虑数据的视觉美感外，还要考虑读图体验的设计，也就是用"交互方式"来呈现整个可视化。

信息设计总是在寻找新的视觉表达方式。

人们的生活正被数据驱动着，如何用设计的语言制作让人惊艳的界面，用最直观的方式对复杂信息进行准确的表达、对数据进行生动的讲述是未来的机遇。（引自江南大学设计学院教授，吴祐昕博士）

5.2　深度理解"关系"——美团外卖的交互式可视化设计实践

5.2.1　背景分析

随着经济的发展、人文的进步，会出现一些顺应时代的产物。人们的生活变得越来越紧凑，为了节约时间，好多人从网上点餐，外卖行业由此兴起，它让人们感觉到便利。与此同时，随着经济的发展，大众对生活饮食的要求也随之提高，但是他们生活节奏比较快，不会为了吃饭而花费

许多时间,因此外卖的兴起也成为了一种必然。本案例将以美团为例,运用信息可视化的形式来分析互联网餐饮外卖市场。

1. 互联网外卖订单份额中　白领阶层占据市场

从2017年全年餐饮外卖各个细分市场来看,白领商务市场依然保持绝对优势,交易份额占比高达82.7%,仍然是主要竞争高地,相对2016年,学生市场略有萎缩,家庭市场份额上涨。另外,从四个季度的订单量来看,各个细分市场均保持上涨(见图5-5)。

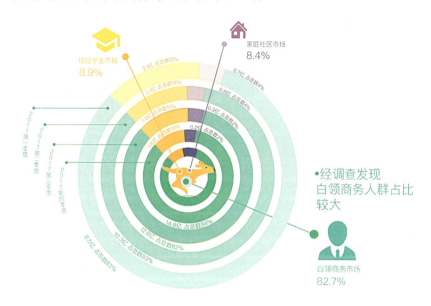

图5-5　2017年中国互联网外卖交易份额及订单细分

2. 互联网餐饮外卖市场培育成熟　交易规模保持稳定增长

2017年市场发展特征如下。

(1)互联网外卖市场持续保持高速发展。相比2016年,市场规模、订单量以及客单价都保持上涨(见图5-6)。

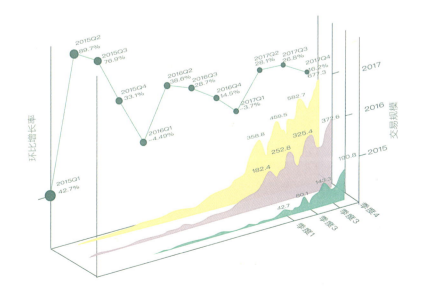

图5-6　2015Q1—2017Q4中国互联网外卖交易规模

（2）食品安全要求更为严格，网络餐饮监管进一步加强——相关部门对网络餐饮的相关监管政策一一出台。

（3）技术发展层面，平台大力发展无人配送，用科技创新优化配送服务，且各平台先后发布智能语音助手以解决骑手配送安全问题。

3. 2016年：外卖市场走向品质大战　从野蛮扩展迭代到步步为营

从2016年上半年开始，各大外卖厂商纷纷选择缩减红包补贴，将其补进送餐物流，以提高餐饮品质等方式来提升用户消费体验。此外，在已覆盖城市的基础上，全面布局市场，延伸外卖服务业务，拓展服务应用场景以及拓宽产业覆盖，为不同层次用户提供差异化服务，并建立产业层级扩展战略（见图5-7）。

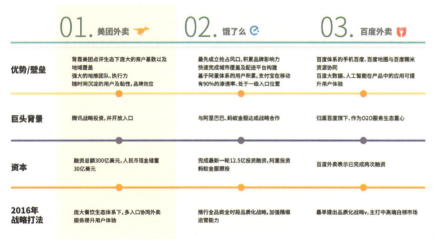

图5-7　互联网外卖情况对比

4. 餐饮外卖行业竞争壁垒已经高筑　两强对峙格局基本稳定

美团与饿了么的行业厮杀与比拼仍将继续，但对于其他厂商来说，竞争壁垒已经高筑，行业内再无新综合外卖平台进入的可能。

此时，早已不是厂商独自比拼，各家厂商身后都有巨头插旗和生态倚重，接下来美团与饿了么都将积极利用自身现有的优势与生态资源继续在业务和用户体验方面持续优化升级，以注重科技创新或新业务开拓来实现企业市场战略部署和调整，从而扩张商业图版（见图5-8）。

5. 2017年：市场格局重构行业三进二　进入两强争霸时期

根据以上数据显示，从2017年第一季度开始，饿了么加美团外卖的市场份额占比持续走高，第一季度两者交易规模总和占市场份额的77.2%，到第四季度占比达到87.5%（见图5-9）。市场高度集中，可谓是两强争霸。尽管如此，外卖市场竞争依旧高热，两强都在积极利用自己现有的优势与生态资源尝试进行更好的市场配合。

此外，2017年8月，饿了么正式对外宣布合并百度外卖，百度外卖

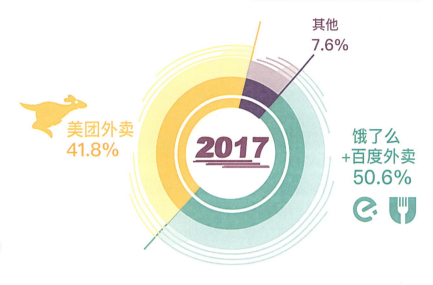

图 5-8　2017 年中国互联网外卖交易份额

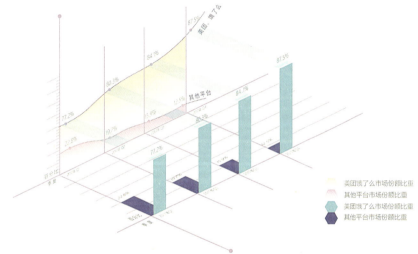

图 5-9　2017Q1—2017Q4 饿了么与美团外卖占市场交易份额比重

作为饿了么的全资子公司独立运营。经此次事件后,互联网餐饮外卖市场从"三分天下"转变到了"两雄争霸"的局面。对应年度投融资统计,有美团和饿了么两大餐饮平台巨头在前,此时资本再入场已价值不大,因此市场融资频次大幅度缩减,市场高度集中,呈两强争霸态势。

6. 2018 年:饿了么与美团点评开启集团生态对抗时代

- 背靠集团生态对抗

美团外卖:从成立开始就得到美团点评品牌长期积累的餐饮资源作为支撑。

饿了么:从起步发展到现在,在与阿里、蚂蚁金服达成战略合作开始,就已经成为阿里生态的一部分。

- 资本支持都比较充足

美团外卖:目前融资总额已达 300 亿元人民币,2017 年 10 月美团点评宣布完成新一轮 40 亿美元融资。

饿了么：从成立开始就一直得到资本的热捧，资金弹药充足，且最新两轮融资都拿到上10亿美元的投资。

- 服务场景趋同

综合外卖平台服务品类以及使用场景基本没有差异性：你方上新新品类，我方立马登场，除美团外卖2017年初上线跑腿业务，基本难以见到服务场景差异性。

- 均抓紧无人派送

美团外卖：美团点评新一轮融资后明确表示将在人工智能、无人配送等前沿技术研发上加大投入。

饿了么：2017年10月，饿了么开始推出智能送餐机器人"万小饿"，并试点智能送餐，接着，11月发布智能耳机模块。

7. 主要外卖平台用户重合度并不高　用户忠诚度依然是拼抢地

外卖平台用户重合度见图5-10。

8. 伴随服务升级以及消费升级　外卖市场客单价将继续维持上涨

外卖市场订单及客单价情况见图5-11。

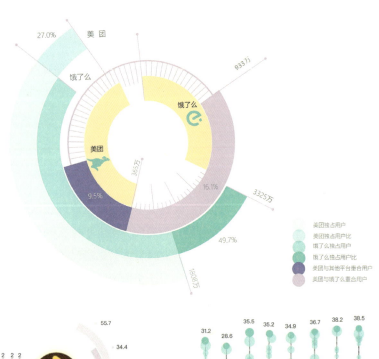

图5-10　外卖平台用户重合度

2015－2017年中国互联网
餐饮外卖市场订单量
订单量（亿）

2016Q1－2017Q4年
餐饮外卖市场客单价
单位：元人民币

图5-11　外卖市场订单及客单价情况

5.2.2 竞品分析

收集饿了么和美团的覆盖城市与商户数、APP月活、移动交易额占比，并对此进行对比（见图5-12、图5-13、图5-14）。

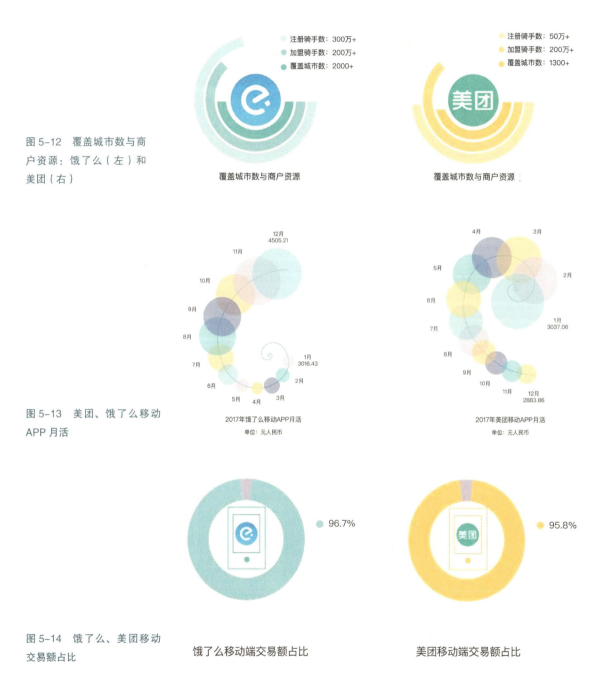

图5-12 覆盖城市数与商户资源：饿了么（左）和美团（右）

图5-13 美团、饿了么移动APP月活

图5-14 饿了么、美团移动交易额占比

饿了么在积极践行品质化战略的同时，进一步拓展核心竞争力配送，在无人配送等新技术领域升级服务，并努力秉承更多社会责任（见图5-15）。

图 5-15 饿了么业务与战略升级

在 2017 年，美团外卖从用户的视频安全、骑手的配送安全到社会层面的商户监督管理、环境保护等方面尝试了一系列举措（见图 5-16）。

图 5-16 美团业务与战略升级

通过对苹果应用商店、Vivo 和 OPPO 应用商店的应用评论进行收集，以及星级排名罗列，在苹果应用商店里饿了么五星好评高于美团外卖，而在 Vivo 应用商店和 OPPO 应用商店中，美团外卖五星好评均高于饿了么。基于评论总量的分析，2017 年整体外卖行业的服务体验呈逐月上升的趋势。

通过对苹果应用商店、Vivo 应用商店、OPPO 应用商店的评论进行收集，以及对知乎、百度贴吧等网络平台对美团外卖的评论整理，用户评论主要集中在对服务体验上，如客服反馈是否及时、骑手素质、送餐时间等方面（见图 5-17）。

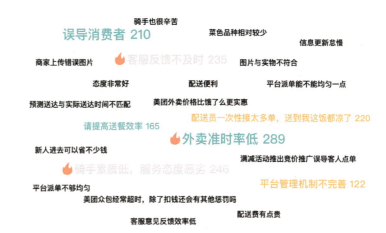

图 5-17 美团外卖 APP 用户评论

5.2.3 餐饮外卖平台盈利痛点

- 运营成本居高不下

当前综合外卖平台已经没有轻重模式之分，都可算作轻模式发展。在配送物流方面，自营和众包兼有，以满足高峰值日益提高的配送需求。

配送物流的劳务成本占比较大。此外，平台维护与营销运营都有较高的成本。还有新科技诸如无人配送、智能语音、智能调度等方面的研发成本占比逐步提高。

- 补贴仍在维持

虽然从 2016 年开始餐饮外卖平台对用户的大幅度红包补贴有所减弱，但行业同质化严重，对用户的争抢依然白热化，平台依然对用户进行红包补贴，以留存用户。另外，骑手数量不断扩大，入驻商家也在不断拓展，对于骑手和商户端的补贴也持续在投入。

5.2.4 建议

- 服务场景　品质提升

在服务场景丰富之下，外卖厂商积极谋求满足更多长尾市场用户的需求，纷纷通过高品质的服务来优化用户体验，以留存用户。

- 无人配送　定位优化

各外卖厂家急于找到另一个提升服务的窗口，因此，用技术升级来优化服务、赋能配送服务是不容错过的一步。智能语音模块以减少配送途中的骑手安全隐患为目标，这是个不错的途径。

- 食品安全　服务基准

食品安全监管政策的出台使网络餐饮监管进一步加强，线上餐饮平台对商家准入标准及资格认证、餐盒环保问题、派送员的安全与道德问题和平台入驻商家的后厨卫生问题等要进行审核清查。

在本案例中，运用表格、饼状图、折线图等多种形式以及新型的图文结合、文字大小变换等方式进行了数据和信息的展现，通过低饱和度色彩的搭配和简洁图形的运用，其中对信息图中文字的加工和处理，使得信息图具有了很强的易读性和趣味性，十分清楚、形象地表达了研究者想要传递的信息，并且使信息图富有趣味性与创意感。色彩提取美团中的经典蓝绿及黄色，贴近案例本身，整体表达清晰，形式新颖。

5.3　用设计解决"问题"——B站泛知识平台的信息可视化设计实践

5.3.1　泛知识内容行业整体分析

"泛知识内容行业"泛指将碎片化的知识和信息转化为产品与服务，借由不同的介质或传播媒体输送给消费者这一过程所处的行业与市场。根据用户获取知识和信息行为目的性强弱可划分为：被动型、混合型以及主动型三大类（见图5-18）。在研究中将研究聚焦于在线泛知识内容行业。在线泛知识内容行业聚焦于知识和信息内容的线上传播渠道，多以互联网或移动端APP平台作为传播渠道，在信息化时代，具有更加高效、便捷的传播特点。

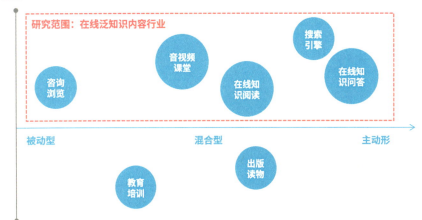

图5-18　获取泛知识内容行业内容载体划分现象图

5.3.2 从需求端分析行业发展趋势

2021 年全年，全国居民人均消费支出 24 100 元，比上年增长 13.6%，扣除价格因素，实际增长 12.6%。其中，人均服务性消费支出 10 645 元，比上年增长 17.8%，占居民人均消费支出的比重为 44.2%。在中国社会居民物质需求得到满足、生活水平和质量日益提升的当下，居民精神文化建设需求得到释放，近年来在教育和文娱方面的消费支出不断攀升，伴随着人口老龄化、社会竞争日益激烈、信息噪声等社会现象的突出，居民受长期、高效学习的驱动，对知识内容的消费进入了旺盛的增长期。其内在的驱动力主要分为以下三点：

- 人口老龄化

人均寿命提高至 77 岁，延迟退休相关政策陆续出台，老龄化社会特征进一步凸显，用户追求长期化、成长性学习机能。

- 社会竞争加剧

生活节奏的加快和社会竞争的加剧，使得跨领域基础知识的场景化应用成为必备技能，社会对"通识型人才"的需求也在进一步提升。

- 信息噪声

在信息量爆发、无用信息泛滥的环境下，体系化的知识内容聚合能够帮助用户降低筛选学习内容的时间和注意力成本。

1. 用户资讯类别偏向发展，聚焦自身成长和未来

如图 5-19 所示，通过对三年前和现在的用户资讯类别偏好比较发现，知识类视频增幅较大：健康类、财经类、科技类增幅大于 13%，由于近年来受疫情影响，用户越来越注重对自身有益的资讯内容，聚焦成长和未来发展。

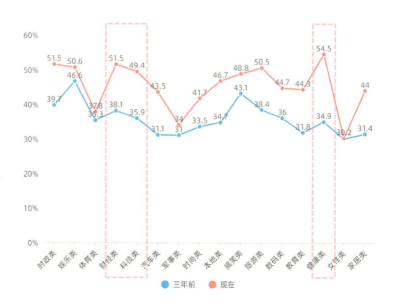

图 5-19 三年前与现在用户资讯类别偏好变化

2. 泛知识内容供应端多样，用户门槛降低，主动性增强

近年来从个人博客到自媒体兴起所带动的全民内容输出风潮下，伴随着自媒体上升路径收窄，B端收入向头部聚集；此外，在部分领域已具有相当影响力的KOL的内容服务价值点仍未完全挖掘和释放。行业整体亟须拓展变现出口，而主要面向C端泛知识内容消费模式正契合了这些趋势。同时，以在线问答为代表的平台通过用户互动问答的形式吸引了用户主动输出，使得泛知识内容储备更加多元化，使用门槛有所降低（见图5-20）。

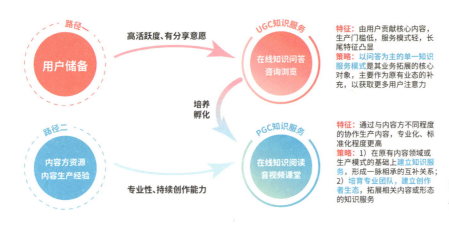

图5-20 中国泛知识内容供应路径梳理

3. 产业链运作流程

如图5-21所示，泛知识内容行业在内容上有着较大的需求，供应端门槛降低、内容多元，产业链发展逐步完善，泛知识内容行业的发展有着坚实的基础与巨大潜力。

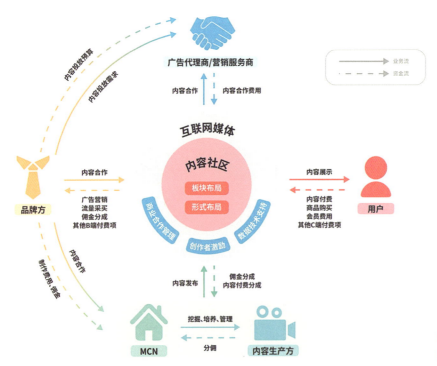

图5-21 泛知识产业链运作流程图

5.3.3 知识区于 B 站发展战略之地位

过去一年里，B 站知识区创作者规模增长了 92%；B 站 PUGV（专业用户创作视频）中泛知识内容已达 49%，泛知识内容在 B 站总播放量占比达到了 45%，吸引了 1.9 亿用户观看，相当于中国在校大学生数量的 5 倍。网友们亲切地称之为"没有围墙的大学"。泛知识内容将是未来 B 站"破圈"战略的重要一环。

B 站知识区优势与特点

如图 5-22 所示，知识区视频与 B 站其他分区相比较，时长较长、内容产出较为丰富。

图 5-22　B 站知识区与其他垂直分区比较

在知识区内部，贴近生活、创作门槛低的视频类型较多，内容专业性较强的视频类型较少，这反映出在 B 站知识区，面向大众、浅显易懂的泛知识视频更易发展。

5.3.4 竞品分析

发集 B 站、抖音、快手三个平台的数据和用户信息，进行可视化（见图 5-23~ 图 5-27）。

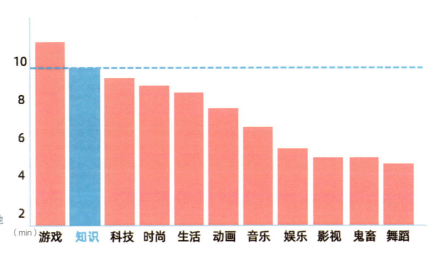

图 5-23　B 站和抖音、快手视频比较（左）

图 5-24　B 站和抖音、快手日活跃用户日均时长比较（右）

图 5-25　B 站用户分析可视化

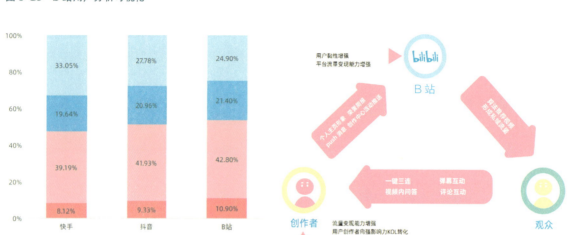

图 5-26　B 站和抖音、快手用户分布城市分析　　图 5-27　B 站互动方式可视化

1. B 站创作者画像
2. 竞品分析 – 用户特点
3. "社区优先"的核心法则打造良性循环的社区环境

观众方通过"一键三连"等互动方式建立正反馈内容筛选机制，一切内容不以平台推送为出发点，而是交给用户的点击、互动、投币等自发行为，且创作者与观众群体高度重合，相互转化，B 站用户通过文化价值认同感，对 B 站形成家园式的归属感与情感共鸣，从而构建 B 站的生态创作链。

B 站运营方与创作者之间的"荣誉周报""活动推送"等互动方式，创作者在 B 站运行机制中可获得良好的体验和回馈，从而调动创作者的创作积极性，促进其优质内容产出；B 站再根据用户的视频选择进行算法推荐，为用户打造私域流量，形成良性循环的社区环境。

如图 5-28 所示，头部 up 主与肩部 up 主有较多的粉丝基础，自带流量，也形成独属于自己的视频风格，是 B 站的门面，容易打造爆款视频。

腰部 up 主粉丝数相对较少，但人数较多，热门视频中占据最多，如果作为企业寻找商业合作以及 B 站流量扶持的对象，可以说性价比较高。

图 5-28 B 站热门视频 up 主分布

局部 up 主粉丝少,没有粉丝基础,难以对自己的视频有较明确的地位,但仍有打造热门视频的众多可能性,可以借此发展 B 站多元的视频内容,激励活动。

4. 头部 up 主创作生态

头部 up 主以高质量的视频制作吸引到了大量的粉丝,具备稳定的流量,同时也具有较高的商业价值。up 主的商业报价依赖于其粉丝数、视频互动数据等,其商单推广与合作经验也会是加分的方面(见图 5-29、图 5-30)。

图 5-29　B 站头部 up 主流量与变现情况

B站独特氛围	热门视频内容趋势	up主培养计划	头部up主
B站用户对于评价、分享、收藏、投币等互动具有较强的意愿，可以创新更加有趣、交互性强的互动方式引导用户。B站视频数据往往会进行多维度的考察，保证视频的高质量，与其他平台区分。	受到用户认可的热门视频包含两大关键词：有趣和有料，用户期望获取内容，追求优质信息，同时也更加青睐娱乐化的视频表达方式。而一些素材差、无营养的视频虽然可能获得高的播放量，但不被用户认可，进行进一步的互动。	头部up主与肩部up主是B站的门面，容易打造爆款视频。腰部up主如果作为企业寻找商业合作以及B站流量扶持的对象，可以说性价比比较高。局部up主仍有打造热门视频的众多可能性，可以借此发展B站多元的视频内容，激励活动。	头部up主已经具备不可比拟的商业价值，容易打造爆款视频、出圈视频、引起社会效应，且视频具有良好的长尾效应。B站可以考虑头部up主通过更多的参与形式在B站中发挥更大的作用。

图 5-30　B 站内容特点

5.3.5　B 站知识区流量变现方式

　　B 站视频流量变现方式目前主要有三种：创作激励活动、商业视频收入与用户充电打赏（见图 5-31）。该部分将基于已有数据分析三种流量变现方式哪种更适合知识区并有助于知识区良性发展（见图 5-32）。

第 5 章 信息可视化设计实践　113

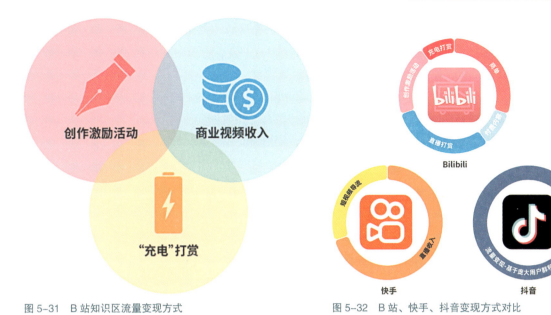

图 5-31　B 站知识区流量变现方式

图 5-32　B 站、快手、抖音变现方式对比

1. 创作激励活动

创作激励活动的变现方式主要来源于活动奖金及活动引流带来的平台流量分成。

图 5-33 选取了截至 2022 年 5 月 31 日正在举办的 10 个知识区创作激励活动。其中活动类型可分为 3 种：常驻投稿活动、其他媒体/企业支持赞助活动、与其他媒体/企业合办活动。

图 5-33　知识区创作激励活动类型和奖励方式可视化

活动的常见奖励方式有 5 种。常驻投稿活动的奖励统一为奖金 + 流量扶持 + 深度合作，此类活动目的主要在于挖掘并孵化新的创作者；媒体 / 企业支持赞助活动主要以奖金、流量扶持、创作指导、实物奖品为主，物质奖励丰厚，主要目的在于引流与创造话题热度；与其他媒体 / 企业合办活动以奖金与创作指导为主，主要目的与前一类活动相似。

常驻投稿活动参与者较多，参与者以腰部、局部 up 主为主，说明创作激励活动能够起到为腰部、局部 up 主引流增加热度的作用（见图 5-34）。

图 5-34　知识区创作激励活动参与人数可视化

2. 商业视频收入

如图 5-35 所示，在知识区商业视频中，日用货品行业、手机数码行业、美食饮品行业占据较大比例，并不仅限于与其分区内容有直接联系的行业，说明知识区商业价值在广泛行业中有一定认可度。

如图 5-36 所示，B 站共 22 个一级分区，除去无商单视频的电视剧、纪录片、公开课分区，共 19 个，因此平均占比为 4%。

除个别行业外，知识区在大多数行业商单视频量低于平均占比，但播放量高于平均占比。总体来看，知识区商单视频量为 3.06%，低于平均占比；商单视频播放量为 6.19%，高于平均占比。

由此可以看出，知识区商业价值目前可能低于其他分区，但因其优质的内容产出，流量高于平均水平，说明知识区商业价值具有很大发展潜力。

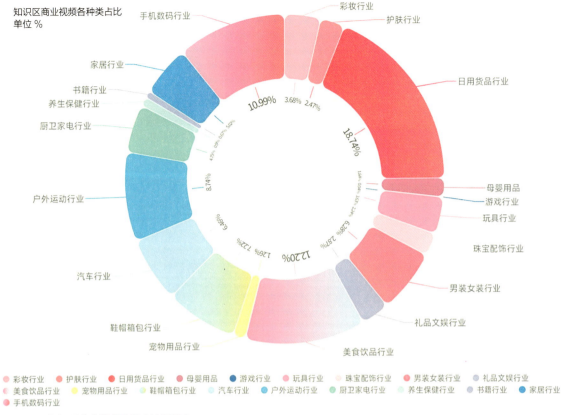

图 5-35　知识区商业视频种类占比可视化

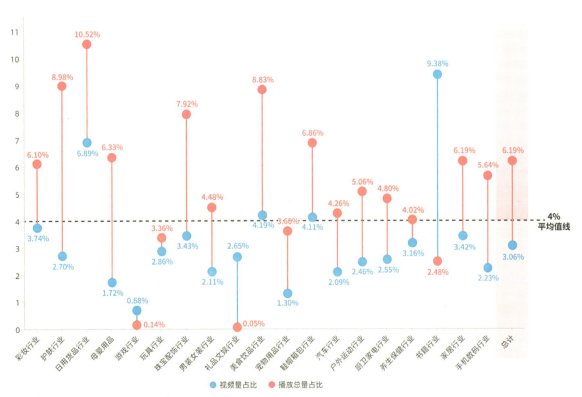

图 5-36　知识区商单视频量与播放量占比可视化

3. 用户"充电"打赏

"充电"是用户可直接对 up 主进行打赏的功能，此处选取知识区粉丝量前 15 并且开通了充电功能的头部 up 主进行粉丝量—充电用户转化率的分析。

从图 5-37 可以看出，up 主的充电用户转化率基本较低。

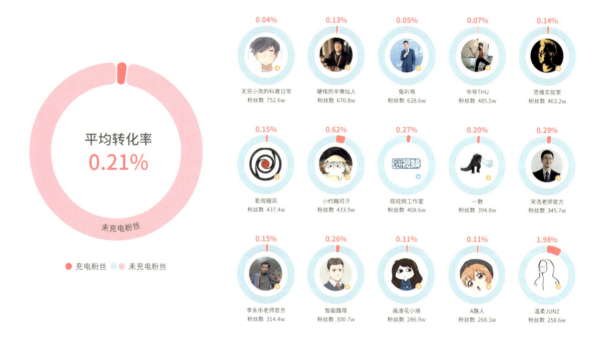

图 5-37 知识区头部 up 主充电用户转化率可视化

5.3.6 导出策略

1. 扩大 B 站社区独特优势

大多互联网信息平台依靠热点造势，而 B 站圈层文化丰富，更具有视频传播优势，不仅包容一分钟内的碎片化知识视频，用户对严肃性质的中长视频也具有一定耐心。

另外，还具有弹幕互动文化，用户互动意愿较强。部分热点视频甚至会引发用户进行二次创作，B 站创作者与观众的角色相互转化，形成完整内容生态。

建议：发挥 B 站长尾效应，将知识区分类向更丰富的细分领域扩展，内容要深度化、垂直化。创新更加有趣、交互性强的互动方式引导用户，增加用户与创作者及网站间的沟通交流方式，倒推内容质量提升、网站社区氛围提升。

2. 优化知识区内容审核

B 站视频内容趋向有趣和有料，用户期望获取内容，追求优质信息，同时也更加青睐娱乐化的视频表达方式。偏严肃性质的科普类视频对视频质量有更高的要求。

建议：提升审核严格度，对内容质量低下、抄袭、盗版视频的营销号加大筛查力度；对优质视频在现有基础上可增加更多推荐机制，加大流量引流；确保科普类视频的信息准确性，对严肃性质较高的科普类视频建议引入更加专业权威的评审机制。

3. 完善 B 站 up 主培养计划

随着各类平台知识内容的逐步发展、各类平台福利政策的出现，创作者往往是一稿多投，B 站需要保证创作者的留存以及发展有潜力的 up 主以提高竞争力。

建议：对不同粉丝量级的 up 主要采取不同的引流政策与方案。根据参与数据优化创作激励活动，发挥不同活动类型目的与优势，完善不同类型活动的引流方式，为新人创作者提供创作思路并提供创作指导，挖掘与孵化更多新的内容产出者。

4. 以知识品牌扩大流量池

头部内容创作者粉丝体量大、受众广，内容质量较高，能够形成知识品牌。

建议：以"破圈"扩大流量池为目的，打造头部知识品牌。邀请平台头部 up 主参与，吸引具备专业知识和领域内具有丰富经验的 KOL 和大 V，打造具有 B 站特色的知识区品牌，提升在竞品中的流量变现竞争力。

5. 推动商业价值变现

B 站知识类 up 主主要依靠流量分成、商业软广以及少量用户打赏的形式获得收入。目前，知识区的商业价值仍有待挖掘，但优质内容的支撑使得发展潜力巨大。知识视频流量的变现将影响 up 主的创作热情及留存情况。

建议：加强与 MCN 机构、品牌方的合作联系，为知识区优质创作者提供更多的商单获取渠道，展示知识区内容在商业推广方面的独特优势，搭建商业价值变现的桥梁，并为商单视频导入流量。

5.4 学会讲故事——斗鱼直播的品牌信息可视化

5.4.1 背景分析

在泛娱乐化时代，直播活跃用户规模上升趋势明显，到 2016 年 12 月，娱乐直播市场活跃用户已经超过 8 000 万，从 2016 年至今，无论

是直播平台的活跃用户,还是直播平台的数量都有增无减。全民娱乐的时代,人人都可以成为主播,只要拿起手机就能跟世界上的任何人分享自己的生活,但在隐藏巨大商机的背后,也带来了许许多多的隐患(见图 5-38)。

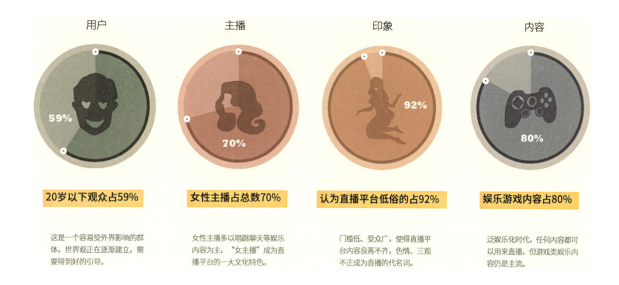

5.4.2 产品调研

图 5-38 直播平台现状

斗鱼直播是一家弹幕式直播分享网站,为用户提供视频直播和赛事直播服务。斗鱼直播以游戏直播为主,涵盖了体育、综艺、娱乐、户外等多种直播内容。斗鱼直播的前身为 ACFUN 生放送直播,于 2014 年 1 月 1 日起正式更名为斗鱼直播。由于前期监管不当等问题,斗鱼平台出现大量主播不雅事件,使得斗鱼的公众形象不尽人意。斗鱼未来想拓展成为综合视频平台,塑造良好的公众形象十分重要。因此,本案例将从平台趋势、内容、渠道、公关事件四方面来展开分析,并提出改良意见。

由图 5-39 可以看到:

(1)目前,《绝地求生》已经成为斗鱼第三大直播游戏,每日活跃主播数排名第一;

(2)吃鸡手游主播人数迅速上涨的主要原因是《绝地求生:刺激战场》和《绝地求生:全军出击》的公测,依靠直播平台推广新游戏已经成为当下游戏厂商的重要选择;

(3)秀场上,星娱板块没落、颜值板块撑起斗鱼秀场天下。斗鱼计划重新定义星娱定位,未来斗鱼星娱计划将会主打综艺、明星、才艺佳人。

(4)斗鱼其他板块如户外、正能量等依然没有可观的活跃度。一方面,可能由于游戏直播板块占据主要流量,正能量板块主播的宣传和直播

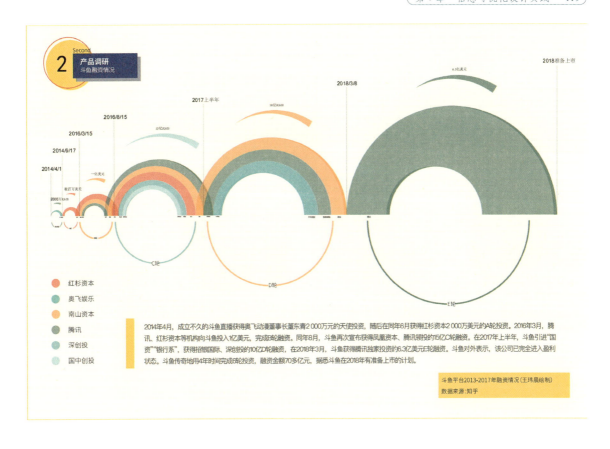

图 5-39　斗鱼融资情况

方式不如其他主播吸引眼球；另一方面，由于正能量板块宣传力度不足，板块在信息层级中隐藏很深，用户难以发现。

从主播在各板块的分布来看，斗鱼非常注重游戏直播，秀场（颜值和星秀）的主播人数仅占3%。游戏发家的斗鱼，目前主播数量排名前3的板块还是游戏，分别是《绝地求生》《王者荣耀》和手游（手游休闲+《吃鸡》手游）（见图5-40）。

从收入TOP1 000的主播数来看，排名前三的是秀场、休闲娱乐、绝地求生等，尤其是《秀场》主播占了29%。首先是只需要一点点打赏钱，就能快速获得女主播的关注，并且内心获得极大的满足感，秀场板块牢牢抓住了人们尤其是男性的心理需求。其次是游戏直播，斗鱼平台在游戏直播方面有很大的挖掘潜力。但在秀场直播方面，由于主要靠女主播卖颜值来博取眼球，并且主播的素质都有待提高，平台若缺乏内容审查和主播行为规范，容易出现违法乱纪的事情，所以曾出现斗鱼"直播造人"等事件。

户外、休闲娱乐等板块的主播数量虽然不多但收入可观，也具有挖掘的潜力。对于斗鱼而言，开拓这些板块可以让其平台多样化发展，打破传统的"沉迷游戏""女主播"等低俗形象。

从页面的内容质量对比，颜值等板块在图片上有平台的规范，所以

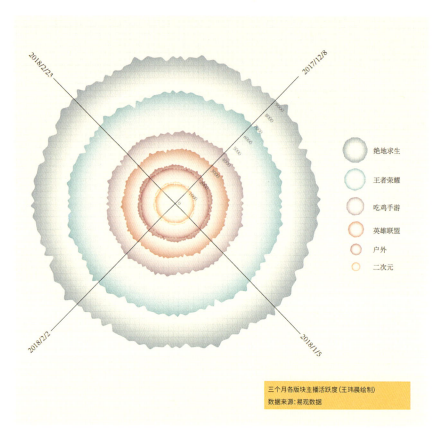

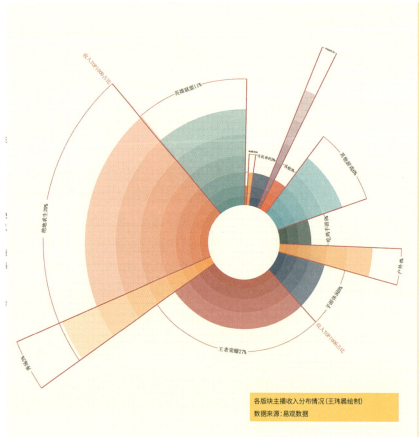

图 5-40　斗鱼直播情况

质量很高，对用户有很强的吸引力。而正能量板块的图片质量非常低，标题文案没有吸引力，没有规范，导致用户没有浏览的欲望。

图 5-41 左侧为进入斗鱼平台的渠道分布，右侧为从斗鱼平台转向其他平台的渠道。从此图可以看出，斗鱼大部分的流量转化来自百度、hao123 这样的搜索引擎平台，并跳转至 QQ、微信、微博等社交平台。初步猜测：较多用户使用斗鱼网页端，并且喜欢将内容（视频或图片）分享至社交平台。对于斗鱼而言，搜索引擎上有关平台的内容描述、相关新闻会影响平台的公众形象和品牌调性，以及用户之间口碑传播的内容及其质量也影响斗鱼在人们心中的形象（见图 5-42）。

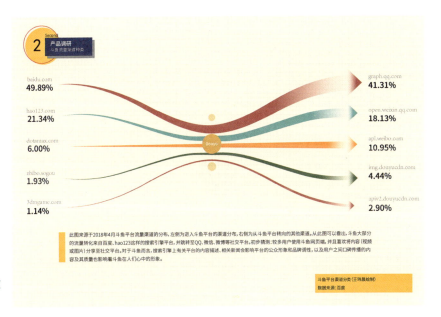

图 5-41　斗鱼平台流量渠道的分布

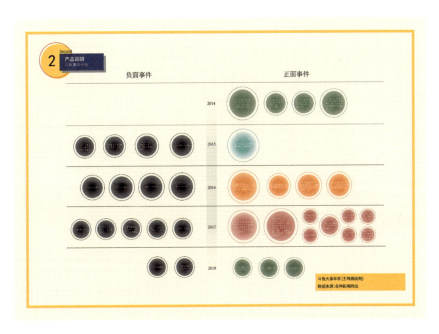

图 5-42　斗鱼事件分布

5.4.3 竞品分析

收集相关竞品数据，对斗鱼、B站等网站进行数据可视化（见图5-43）。

斗鱼搜索关键词较为宽泛，涵盖科技、游戏（见图5-44）、主播、恶搞等多个领域。虎牙搜索关键词以游戏女主播为主，B站在二次元音乐、恶搞方面的关键词较多，熊猫娱乐搜索词比重较大，战旗基本都为游戏及专业游戏玩家。

斗鱼、虎牙、Bilibili、熊猫和战旗各大直播平台侧重的内容和针对的主要人群都各有不同，直播类型上的游戏为主要内容的，热度和人群均不断攀升（见图5-45）。

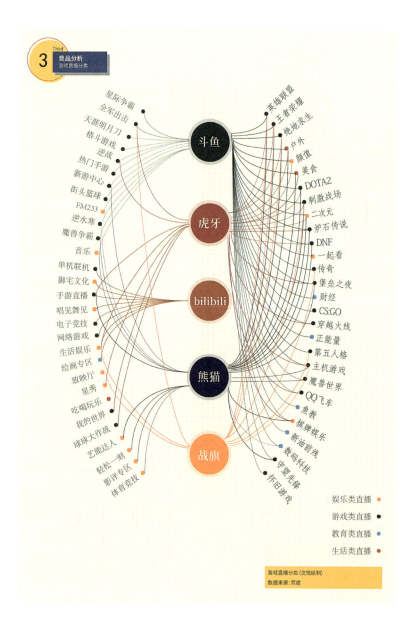

图5-43 游戏直播分类

第 5 章 信息可视化设计实践

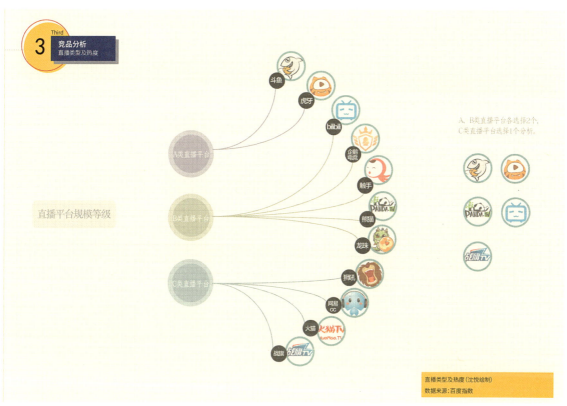

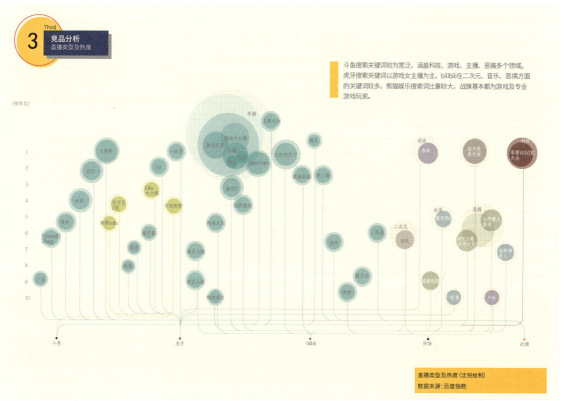

图 5-44 直播类型及热度

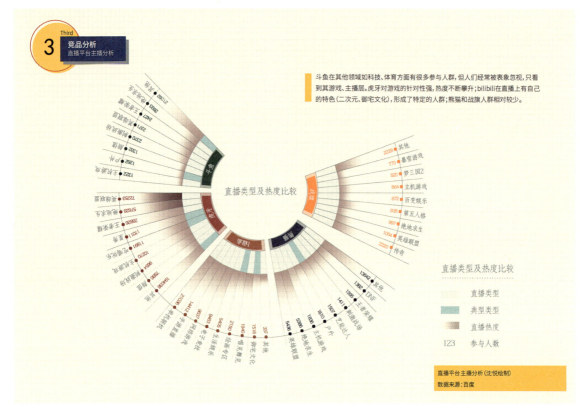

图 5-45 直播平台主播分析

5.4.4 问题总结

根据斗鱼现状研究分析，总结出该平台的类型问题（见图 5-46）。

5.4.5 前瞻建议

如图 5-47 所示，此案例运用活泼的配色，使人物形象与表达形式富有视觉冲击感，十分新颖地传递出对斗鱼平台的分析以及建议，层次清晰，富有条理，十分巧妙地用信息可视化对斗鱼品牌形象进行了传达。

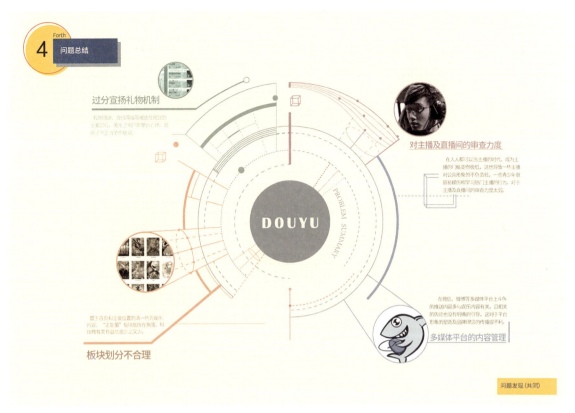

图 5-46 斗鱼平台问题总结

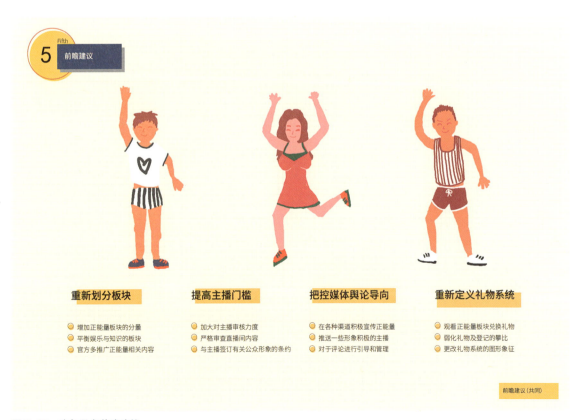

图 5-47 斗鱼平台前瞻建议

图片索引

图 1-1　阿里云"郡县图治" ······················ 4
图 1-2　拍信——国内优质的数字创意内容平台 ············ 6
图 1-3　百雀羚——美妆品牌宣传长图 ················ 7
图 1-4　如何快速发现这些数字里有多少个"3" ············ 8
图 2-1　大数据"5V"原则 ······················ 12
图 2-2　数据的时间与价值关系图 ·················· 14
图 2-3　数据的真实性与其价值关系 ················· 16
图 2-4　"信息"的定义 ························ 16
图 2-5　Mona Chalabi《美国跨种族婚姻可视化》 ··········· 17
图 2-6　Mona Chalabi《希腊人均 GDP 可视化》 ············ 17
图 2-7　何光威《数据可视化领域模型》 ··············· 18
图 2-8　可视化作用 ·························· 19
图 2-9　"我眼中的世界"：联合皮层区的认知加工 ··········· 20
图 2-10　NeoMam《为何大脑喜欢视觉图表？》 ············· 21
图 2-11　可视化衡量标准 ······················· 22
图 2-12　呼吸系统可视化 ······················· 23
图 2-13　*CNN ECOSPHERE* ······················ 23
图 2-14　光启元《智慧建筑的可视化呈现》 ·············· 24
图 2-15　阿布扎比大清真寺可视化图 ················· 25
图 2-16　伦敦地铁路线图进化过程 ·················· 26
图 2-17　数据可视化发展历程研究 ·················· 27
图 2-18　可视化"+" ·························· 28
图 2-19　VR 动态可视化展示 ····················· 30
图 2-20　杭州城市数据可视化：数据时代的商业与人文 ········ 30
图 2-21　港口调度监控中心：数据可视化 ··············· 31

图 2-22　美国枪击致死人数动态图 ………………………………32

图 2-23　语音式维基百科动态图 …………………………………33

图 2-24　网络演变动态网 …………………………………………34

图 2-25　《空中的间谍》……………………………………………36

图 2-26　《工业数字孪生》…………………………………………37

图 3-1　八爪鱼功能介绍 ……………………………………………40

图 3-2　八爪鱼首页 …………………………………………………41

图 3-3　输入框界面 …………………………………………………42

图 3-4　热门采集模板界面 …………………………………………42

图 3-5　教程界面 ……………………………………………………42

图 3-6　左侧工具栏界面 ……………………………………………43

图 3-7　新建界面 ……………………………………………………43

图 3-8　任务操作界面 1 ……………………………………………43

图 3-9　任务操作界面 2 ……………………………………………43

图 3-10　任务操作界面 3 …………………………………………44

图 3-11　任务操作界面 4 …………………………………………44

图 3-12　任务操作界面 5 …………………………………………44

图 3-13　热门采集模板界面中的更多按钮 ………………………45

图 3-14　模板清单界面 ……………………………………………46

图 3-15　模板介绍界面 ……………………………………………46

图 3-16　设置模板采集参数界面 …………………………………47

图 3-17　运行任务界面 ……………………………………………47

图 3-18　导出数据界面 ……………………………………………48

图 3-19　设计师的工具包 pestwave 2013 ………………………52

图 3-20　Wall Stats 网页界面 ……………………………………53

图 3-21　Visual Complexity 网页界面 …………………………54

图 3-22　Cool Infographics 网页界面 …………………………54

图 3-23　History Shots 网页界面 ………………………………55

图 3-24　Information Is Beautiful 网页界面 …………………56

图 3-25　数据可视化网站 …………………………………………58

图 3-26　RAWGraphs 网页界面 …………………………………59

图 3-27　ChartBlocks 网页界面 …………………………………60

图 3-28　iCharts 网页界面信息图 ………………………………61

图 3-29　TileMill 图层属性示例 -1 ………………………………62

图 3-30　TileMill 图层属性示例 -2 ………………………………63

图 3-31　ECharts 网页界面 -1 ……………………………………64

图 3-32　ECharts 网页界面 -2 ……………………………………64

图 3-33　Leaflet 网页界面 ·········66
图 3-34　dygraphs 网页界面 ·········67
图 3-35　信息可视化工具 ·········68
图 3-36　信息图布局说明 See Mei Chow 2015 ·········69
图 3-37　辣椒 Zhang Xiao Lian 2019 ·········70
图 3-38　救生包中的必需品 ·········70
图 3-39　Work Wardrobe 工作着装 ·········71
图 3-40　可视化教学资源 ·········72
图 4-1　2017 年荷兰自杀情况可视化 ·········76
图 4-2　1950—2060 年美国男女比例人口可视化 ·········77
图 4-3　2016 年柏林马拉松可视化——你的城市跑得有多快 ·········78
图 4-4　三维螺旋时间线可视化 ·········79
图 4-5　大英图书馆信息图可视化 ·········80
图 4-6　美国十届总统面部表情情绪可视化
　　　　（1981 年里根—2017 年特朗普）·········81
图 4-7　数据、信息、知识与情报的层次关系 ·········82
图 4-8　数据转化为信息的示意图 ·········82
图 4-9　历史上的游泳世界纪录可视化 ·········84
图 4-10　"像你这样的人如何消磨时间"个人信息对比可视化 ·········85
图 4-11　《看不见的罪行：我们是否让性侵受害者失望了？》
　　　　澳大利亚性暴力事件可视化 ·········86
图 4-12　2011 年英国移民数据情况可视化 ·········88
图 4-13　"Histography"跨越 140 亿年历史的交互式时间表可视化 ·········89
图 4-14　"航运地图"全球商业航运信息可视化 ·········90
图 4-15　"科学的路径"科学家具体工作成果可视化 ·········91
图 4-16　"和平下的阴影——核威胁"可视化 ·········92
图 4-17　"Notabilia"维基百科中争议性条目讨论可视化 ·········93
图 5-1　Virtual Depictions：San Francisco 公共艺术项目 ·········95
图 5-2　Wind of Boston：Data Pain tings ·········96
图 5-3　WDCH Dreams ·········97
图 5-4　Archive Dreaming ·········98
图 5-5　2017 年中国互联网外卖交易份额及订单细分 ·········99
图 5-6　2015Q1—2017Q4 中国互联网外卖交易规模 ·········99
图 5-7　互联网外卖情况对比 ·········100
图 5-8　2017 年中国互联网外卖交易份额 ·········101
图 5-9　2017Q1—2017Q4 饿了么与美团外卖占市场交易份额比重 ·········101
图 5-10　外卖平台用户重合度 ·········102

图 5-11	外卖市场订单及客单价情况	102
图 5-12	覆盖城市数与商户资源：饿了么（左）和美团（右）	103
图 5-13	美团、饿了么移动 APP 月活	103
图 5-14	饿了么、美团移动交易额占比	103
图 5-15	饿了么业务与战略升级	104
图 5-16	美团业务与战略升级	104
图 5-17	美团外卖 APP 用户评论	105
图 5-18	获取泛知识内容行业内容载体划分现象图	106
图 5-19	三年前与现在用户资讯类别偏好变化	107
图 5-20	中国泛知识内容供应路径梳理	108
图 5-21	泛知识产业链运作流程图	108
图 5-22	B 站知识区与其他垂直分区比较	109
图 5-23	B 站和抖音、快手视频比较	109
图 5-24	B 站和抖音、快手日活跃用户日均时长比较	109
图 5-25	B 站用户分析可视化	110
图 5-26	B 站和抖音、快手用户分布城市分析	110
图 5-27	B 站互动方式可视化	110
图 5-28	B 站热门视频 up 主分布	111
图 5-29	B 站头部 up 主流量与变现情况	112
图 5-30	B 站内容特点	112
图 5-31	B 站知识区流量变现方式	113
图 5-32	B 站、快手、抖音变现方式对比	113
图 5-33	知识区创作激励活动类型和奖励方式可视化	113
图 5-34	知识区创作激励活动参与人数可视化	114
图 5-35	知识区商业视频种类占比可视化	115
图 5-36	知识区商单视频量与播放量占比可视化	115
图 5-37	知识区头部 up 主充电用户转化率可视化	116
图 5-38	直播平台现状	118
图 5-39	斗鱼融资情况	119
图 5-40	斗鱼直播情况	120
图 5-41	斗鱼平台流量渠道的分布	121
图 5-42	斗鱼事件分布	121
图 5-43	游戏直播分类	122
图 5-44	直播类型及热度	123
图 5-45	直播平台主播分析	124
图 5-46	斗鱼平台问题总结	125
图 5-47	斗鱼平台前瞻建议	125

参考文献

第一章

1. 梁欣萌. 知识经济时代个人品牌的打造 [J]. 国际公关, 2017, 78（6）: 68-69.

第二章

1. [以色列] 尤瓦尔·赫拉利. 人类简史：从动物到上帝 [M]. 林俊宏译, 北京：中信出版社, 2012.

2. [美] 阿尔文·托夫勒. 第三次浪潮 [M]. 黄明坚译, 北京：中信出版社, 2006.

3. [英] 维克托·迈尔 - 舍恩伯格, 肯尼斯·库克耶. 大数据时代：生活、工作与思维的大变革 [M]. 盛杨燕, 周涛译, 杭州：浙江人民出版社, 2013: 72-73.

4. [英] 维克托·迈尔 - 舍恩伯格, 肯尼斯·库克耶. 大数据时代：生活、工作与思维的大变革 [M]. 盛杨燕, 周涛译, 杭州：浙江人民出版社, 2013: 91-92.

5. https://dzone.com/articles/6-ways-data-visualization-can-change-your-company.

6. 陈为. 数据可视化 [M]. 北京：电子工业出版社, 2013.

第三章

1. 八爪鱼采集器.30个值得推荐的数据可视化工具（2020年更新）[EB/OL]. https://zhuanlan.zhihu.com/p/51695598, 2018-12-06.

2. Jacomy, Mathieu; Venturini, Tommaso; Heymann, Sebastien; Bastian, Mathieu. ForceAtlas2, 3. Continuous Graph Layout Algorithm for Handy Network Visualization Designed for the Gephi Software. PLoS ONE. 2014-06-10, 9（6）:

e98679. ISSN 1932-6203. doi：10.1371/journal.pone.0098679.

3. 马建华 . 版式设计中的视觉流程 [J]. 包装工程，2008（6）：191-193.

第四章

1. 张尤亮 . 信息图形设计 [D]. 中央美术学院，2010.

2. 化柏林，郑彦宁 . 情报转化理论（上）——从数据到信息的转化 [J]. 情报理论与实践，2012，35（3）：1-4.

3. 梁光瑞，魏国 . 大数据时代数据信息可视化的探讨 [J]. 现代信息科技，2020，4（10）：19-21.

后记

> "探索信息的审美属性,寻找视觉的社会属性。信息可视化设计的关照范围一直在扩展……"
>
> ——江南大学设计学院教授 吴祐昕

信息的栖息地:随着物联网、互联网和人工智能等技术的飞速发展,信息的栖息地将变得更加多样化和个性化。目前,信息主要集中在公共场合,如广场、商业街、咖啡馆和书店等。然而,未来信息将渗透到私人空间,家庭中的每一个角落——从厨房到卫生间——都可能成为信息展示的舞台。

信息的复杂性:未来,我们将迎来信息量的激增,人们接触的信息种类和数量将以爆炸式增长,使得信息变得更加复杂。同时,新技术的发展将极大提升人类对信息的处理和分析能力,使得信息背后所蕴含的内容更加丰富。尽管如此,对于最终用户而言,信息的呈现将变得更加简洁明了,复杂的内容将以更易理解的方式展现。

信息传播的媒介:目前,信息传播媒介主要包括电子屏幕、纸质报纸、语音和灯光等。人们通过屏幕与远方的人联系,通过光线感知时间和情绪。随着技术和交互方式的进步,我们将发现更多的信息传播媒介,甚至将日常物品转变为媒介。例如,穿衣镜、衣物、眼镜乃至桌面都可能成为信息的载体。未来的媒介可能不再局限于实体物品,而是以虚拟的形式呈现和传播。

信息的交互过程:我们将从多角度和感官与信息互动。目前,我们与信息的互动主要依赖于视觉、听觉和触觉。未来,我们可能会与嗅觉相结合,从视觉、听觉、嗅觉、触觉和感觉等多个维度接触和分析信息。现在,我们通过点击、语音或手势触发信息,而未来,一个眼神或许就能检索和调取信息。在新的交互方式下,我们与信息的互动可能不

再局限于一对一的形式，而是能够同时接收和交互多条信息。

未来，信息交互方式和信息可视化设计相结合的新趋势主要体现在以下几个方面：

1. 人工智能技术的融合：随着人工智能技术的发展，如自然语言处理、机器学习和深度学习等，智能系统能够更好地理解和响应用户需求，实现更智能化的交互体验。人工智能的普及和应用已成为科技领域的重要趋势，将在智能办公、智能驾驶、智能家居、智能医疗、智能教育等领域落地应用。

2. 增强现实与虚拟现实的融合：增强现实（AR）与虚拟现实（VR）的融合正在迅速发展，呈现出多个令人振奋的趋势。混合现实技术的成熟与普及推动了虚实融合的全新交互体验，而新型交互技术的探索与创新则为用户带来了更加多元化、直观化的交互方式。

3. 交互技术与可视化的持续融合：随着电子设备的发展，可视化早已不再"静止"，各式各样的交互设计正在拓宽图表想象力。例如，北邮可视化与人机交互研究组的作品《来自星星的你》将一份科技工作者心理状况的调查数据呈现为一片星空，每一颗星星代表一位受访者，星星的外观由受访者的各项数据决定。这个作品支持缩放、框选等交互行为，为用户提供了丰富的探索数据的渠道。

4. 沉浸式交互：在新型的交互形态中，最主要的一项就是沉浸式交互。例如，《纽约时报》为了向民众普及戴口罩的好处，使用了手机 AR 技术，真实模拟了口罩中的纤维是如何阻隔粒子的。

5. 数据可交互性提升：未来的可视化方向将更加注重数据的可交互性。单纯的数据呈现能表达的含义有限，增加交互性可以更有效地传达信息。

6. 智能化的信息服务及场景构建：借助智能科技主动响应和适应性地应对用户及产业需求，以场景为依托，以服务为载体，通过信息流与人和物的结合，创造出新的信息服务体验。

7. 视觉设计与文字内容的融合：视觉设计在信息传播中扮演着至关重要的角色。例如，通过 AI 生成漫画去讲述故事，结合热点进行产出，满足了现代人的阅读趣味。

这些趋势表明，未来的信息交互方式和信息可视化设计将更加注重用户体验、智能化和沉浸感，同时，技术的融合和创新将为信息传播带来新的可能性。

图片附录

图片序号	图片名称	图片来源
图 1-1	阿里云"郡县图治"	https://blog.csdn.net/happytofly/article/details/80121668
图 1-2	拍信——国内优质的数字创意内容平台	https://www.paixin.com
图 1-3	百雀羚——美妆品牌宣传长图	https://www.digitaling.com/projects/21630.html
图 1-4	如何快速发现这些数字里有多少个"3"	Datawatch show
图 2-1	大数据"5V"原则	笔者自绘
图 2-2	数据的时间与价值关系图	笔者自绘
图 2-3	数据的真实性与其价值关系	笔者自绘
图 2-4	"信息"的定义	笔者自绘
图 2-5	Mona Chalabi《美国跨种族婚姻可视化》	https://zhuanlan.zhihu.com/p/61988482
图 2-6	Mona Chalabi《希腊人均GDP可视化》	https://zhuanlan.zhihu.com/p/61988482
图 2-7	何光威《数据可视化领域模型》	何光威.大数据可视化—高级大数据人才培养丛书[M].电子工业出版社，2018年01月
图 2-8	可视化作用	笔者自绘
图 2-9	"我眼中的世界"：联合皮层区的认知加工	https://zhuanlan.zhihu.com/p/35059091
图 2-10	NeoMam《为何大脑喜欢视觉图表？》	https://www.sohu.com/a/223466493_197042
图 2-11	可视化衡量标准	笔者自绘
图 2-12	呼吸系统可视化	https://baike.qq.com
图 2-13	CNN ECOSPHERE	http://www.cnn-ecosphere.com
图 2-14	光启元《智慧建筑的可视化呈现》	https://www.zcool.com.cn/work/ZNDQ4NzMwMDA=.html

续表

图片序号	图片名称	图片来源
图 2-15	阿布扎比大清真寺可视化图	http: //m.ratuo.com/websitezt/webdesign/22231.html
图 2-16	伦敦地铁路线图进化过程	https: //mt.sohu.com/20150819/n419225615.shtml
图 2-17	数据可视化发展历程研究	雷婉婧．数据可视化发展历程研究[J]．电子技术与软件工程，2017（12）：195-196.
图 2-18	可视化"+"	笔者自绘
图 2-19	VR 动态可视化展示	http: //www.xuehui.com/live/159
图 2-20	杭州城市数据可视化：数据时代的商业与人文	https: //www.zcool.com.cn/article/ZODI4NDIw.html
图 2-21	港口调度监控中心：数据可视化	https: //www.zcool.com.cn/work/ZNDU2MDQwNDg=.html
图 2-22	美国枪击致死人数动态图	https: //rethinkingvis.com/visualizations/7
图 2-23	语音式维基百科动态图	http: //www.therefugeeproject.org
图 2-24	网络演变动态网	https: //www.readspeaker.com/blog/tts-online/listen-to-wikipedia/
图 2-25	《空中的间谍》	http: //www.evolutionoftheweb.com
图 2-26	《工业数字孪生》	https: //mp.weixin.qq.com/s/gJKdW9cq_DcRuxyCO0cFrw
图 3-1	八爪鱼功能介绍	笔者自制
图 3-2	八爪鱼首页	《计算传播学与网络爬虫》
图 3-3	输入框界面	《计算传播学与网络爬虫》
图 3-4	热门采集模板界面	《计算传播学与网络爬虫》
图 3-5	教程界面	《计算传播学与网络爬虫》
图 3-6	左侧工具栏界面	《计算传播学与网络爬虫》
图 3-7	新建界面	《计算传播学与网络爬虫》
图 3-8	任务操作界面 1	《计算传播学与网络爬虫》
图 3-9	任务操作界面 2	《计算传播学与网络爬虫》
图 3-10	任务操作界面 3	《计算传播学与网络爬虫》
图 3-11	任务操作界面 4	《计算传播学与网络爬虫》
图 3-12	任务操作界面 5	《计算传播学与网络爬虫》
图 3-13	热门采集模板界面中的更多按钮	《计算传播学与网络爬虫》
图 3-14	模板清单界面	《计算传播学与网络爬虫》
图 3-15	模板介绍界面	《计算传播学与网络爬虫》
图 3-16	设置模板采集参数界面	《计算传播学与网络爬虫》
图 3-17	运行任务界面	《计算传播学与网络爬虫》
图 3-18	导出数据界面	《计算传播学与网络爬虫》
图 3-19	设计师的工具包 pestwave 2013	https: //36kr.com/p/1639526105089

续表

图片序号	图片名称	图片来源
图 3-20	Wall Stats 网页界面	http：//www.wallstats.com/blog
图 3-21	Visual Complexity 网页界面	http：//www.visualcomplexity.com/
图 3-22	Cool Infographics 网页界面	http：//coolinfographics.blogspot.com/
图 3-23	History Shots 网页界面	http：//www.historyshots.com/index.cfm
图 3-24	Information Is Beautiful 网页界面	http：//www.informationisbeautiful.net/
图 3-25	数据可视化网站	笔者自绘
图 3-26	RAWGraphs 网页界面	https：//rawgraphs.io
图 3-27	ChartBlocks 网页界面	https：//www.chartblocks.com/
图 3-28	iCharts 网页界面信息图	https：//www.icharts.in/
图 3-29	TileMill 图层属性示例 -1	https：//tilemill-project.github.io/tilemill/
图 3-30	TileMill 图层属性示例 -2	https：//tilemill-project.github.io/tilemill/
图 3-31	ECharts 网页界面 -1	https：//echarts.apache.org/zh/index.html
图 3-32	ECharts 网页界面 -2	https：//echarts.apache.org/zh/index.html
图 3-33	Leaflet 网页界面	https：//leafletjs.com/
图 3-34	dygraphs 网页界面	http：//dygraphs.com/
图 3-35	信息可视化工具	笔者自绘
图 3-36	信息图布局说明 See Mei Chow 2015	https：//piktochart.com/blog/layout-cheat-sheet-making-the-best-out-of-visual-arrangement/
图 3-37	辣椒 Zhang Xiao Lian 2019	https：//www.informationisbeautifulawards.com/showcase/4168-pepper
图 3-38	救生包中的必需品	https：//dribbble.com/shots/7626617-Survival-Kit
图 3-39	Work Wardrobe 工作着装	https：//www.dailyinfographic.com/work-wardrobe-infographic
图 3-40	可视化教学资源	笔者自绘
图 4-1	2017 年荷兰自杀情况可视化	https：//www.studioterp.nl/a-view-on-despair-a-datavisualization-project-by-studio-terp/
图 4-2	1950—2060 年美国男女比例人口可视化	https：//www.jianshu.com/p/e7897cc75103
图 4-3	2016 年柏林马拉松可视化——你的城市跑得有多快	https：//www.morgenpost.de/berlin/article212688297/Auszeichnung-fuer-Marathon-Anwendung-der-Berliner-Morgenpost.html
图 4-4	三维螺旋时间线可视化	https：//cloud.tencent.com/developer/article/1132316
图 4-5	大英图书馆信息图可视化	https：//cloud.tencent.com/developer/article/1132316

续表

图片序号	图片名称	图片来源
图4-6	美国十届总统面部表情情绪可视化（1981年里根—2017年特朗普）	https://www.informationisbeautifulawards.com/showcase/2162
图4-7	数据、信息、知识与情报的层次关系	化柏林，郑彦宁.情报转化理论（上）——从数据到信息的转化[J].情报理论与实践，2012, 35（3）: 1-4.
图4-8	数据转化为信息的示意图	化柏林，郑彦宁.情报转化理论（上）——从数据到信息的转化[J].情报理论与实践，2012, 35（3）: 1-4.
图4-9	历史上的游泳世界纪录可视化	https://irenedelatorre.github.io/swimming-records/index.html
图4-10	"像你这样的人如何消磨时间"个人信息对比可视化	https://flowingdata.com/2016/12/06/how-people-like-you-spend-their-time/
图4-11	《看不见的罪行：我们是否让性侵受害者失望了？》澳大利亚性暴力事件可视化	https://www.smh.com.au/interactive/2019/are-we-failing-victims-of-sexual-violence/
图4-12	2011年英国移民数据情况可视化	https://rhythm-of-food.net
图4-13	"Histography"跨越140亿年历史的交互式时间表可视化	The New York Times
图4-14	"航运地图"全球商业航运信息可视化	http://seeingdata.cleverfranke.com/census/
图4-15	"科学的路径"科学家具体工作成果可视化	http://histography.io/
图4-16	"和平下的阴影——核威胁"可视化	https://www.shipmap.org/
图4-17	"Notabilia"维基百科中争议性条目讨论可视化	https://sciencepaths.kimalbrecht.com/
图5-1	Virtual Depictions: San Francisco 公共艺术项目	https://mp.weixin.qq.com/s/TfoHe3ktJnMHrvMgkwl8aw
图5-2	Wind of Boston: Data Paintings	
图5-3	WDCH Dreams	
图5-4	Archive Dreaming	
图5-5	2017年中国互联网外卖交易份额及订单细分	江南大学设计学院研究生：姜小倩、徐悦、李五一、淦文蓉、陈娅 指导老师：江南大学设计学院 吴祐昕教授
图5-6	2015Q1—2017Q4 中国互联网外卖交易规模	
图5-7	互联网外卖情况对比	
图5-8	2017年中国互联网外卖交易份额	

续表

图片序号	图片名称	图片来源
图 5-9	2017Q1—2017Q4 饿了么与美团外卖占市场交易份额比重	江南大学设计学院研究生：姜小倩、徐悦、李五一、淦文蓉、陈娅 指导老师：江南大学设计学院 吴祐昕教授
图 5-10	外卖平台用户重合度	
图 5-11	外卖市场订单及客单价情况	
图 5-12	覆盖城市数与商户资源：饿了么（左）和美团（右）	
图 5-13	美团、饿了么移动 APP 月活	
图 5-14	饿了么、美团移动交易额占比	
图 5-15	饿了么业务与战略升级	
图 5-16	美团业务与战略升级	
图 5-17	美团外卖 APP 用户评论	
图 5-18	获取泛知识内容行业内容载体划分现象图	江南大学设计学院研究生：许鸿彬、傅婼琦、龙婉月、武晓霖 指导老师：江南大学设计学院 吴祐昕教授
图 5-19	三年前与现在用户资讯类别偏好变化	
图 5-20	中国泛知识内容供应路径梳理	
图 5-21	泛知识产业链运作流程图	
图 5-22	B 站知识区与其他垂直分区比较	
图 5-23	B 站和抖音、快手视频比较	
图 5-24	B 站和抖音、快手日活跃用户日均时长比较	
图 5-25	B 站用户分析可视化	
图 5-26	B 站和抖音、快手用户分布城市分析	
图 5-27	B 站互动方式可视化	
图 5-28	B 站热门视频 up 主分布	
图 5-29	B 站头部 up 主流量与变现情况	
图 5-30	B 站内容特点	
图 5-31	B 站知识区流量变现方式	
图 5-32	B 站、快手、抖音变现方式对比	
图 5-33	知识区创作激励活动类型和奖励方式可视化	
图 5-34	知识区创作激励活动参与人数可视化	
图 5-35	知识区商业视频种类占比可视化	
图 5-36	知识区商单视频量与播放量占比可视化	
图 5-37	知识区头部 up 主充电用户转化率可视化	

续表

图片序号	图片名称	图片来源
图 5-38	直播平台现状	江南大学设计学院：张晨旭、王玮晨、沈悦 指导老师：江南大学设计学院 吴祐昕教授
图 5-39	斗鱼融资情况	
图 5-40	斗鱼直播情况	
图 5-41	斗鱼平台流量渠道的分布	
图 5-42	斗鱼事件分布	
图 5-43	游戏直播分类	
图 5-44	直播类型及热度	
图 5-45	直播平台主播分析	
图 5-46	斗鱼平台问题总结	
图 5-47	斗鱼平台前瞻建议	